为中国书画收藏市场 **引航**

目录 contents

[品鉴析览]

谁是艺术品市场的"地沟油"
水 奇 / P4

[大家雅赏]

李文亮 / P6

[品鉴画引]

许宏泉 / P28
王有刚 / P46

[品鉴推介]

申晓国 / P62

[画坛传真]

程大利 / P74　　赵俊生 / P76
傅廷煦 / P78　　罗 江 / P80
杨中良 / P82　　潘汶汛 / P84
王 煜 / P86　　徐子桥 / P88
鞠崧楠 / P90　　张福朋 / P92

[行情速递]

当代中国画名家适时行情 / P94

插 页

（封面）李文亮作品
（封二）李文亮作品
（扉一）汪为新作品
（封三）尹海龙作品
（封底）王晓辉作品

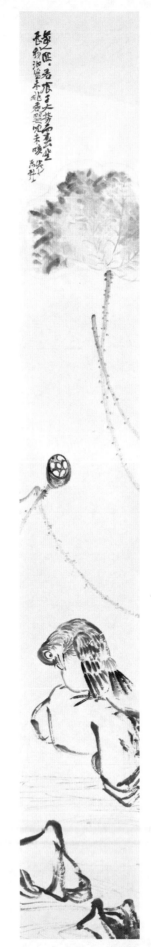

汪为新　花鸟　30cm×22cm　纸本水墨　2011年

15

Appreciate

2012 品逸文化出品 主编/吴尚东
副主编/邓小明

品鑒

谁是艺术品市场的
"地沟油"

文/水奇

　　有艺术品交易那天起，就有假货。"拍假"一直被鄙夷为市场"地沟油"。比起古代艺术品真伪难辨，当代艺术品藏家常庆幸：至少创作者健在，有什么比这更权威的证言？且慢，这一观念本周被彻底颠覆了。

　　四月初，香港苏富比春拍亚洲当代艺术专场上，第867号拍品——来自祁志龙的《消费形象37号》遭遇流拍。流拍，并不稀奇。当天，祁志龙的微博在这条消息下评论：赝品，并称作品低俗，绝不是自己的风格等等。画家微博打假，也不稀奇。去年，张晓刚、段正渠都在微博指出过某张拍品不是他们画的。故事结局大同小异，拍卖行默默认栽，将拍品下架。

　　当所有人都以为祁志龙打假，是画家较真的又一次胜利时，意想不到的转折出现了——沉默数日后，苏富比通过微博声明：《消费形象37号》为真品，具有香港少励画廊发出的保证书，少励画廊曾和祁志龙有过密切合作。如同去年将不付款卖家送上法庭，今年苏富比再次做了同行们不敢做的事：和画家本人论一论真假。

　　一场口水战爆发在即？我们再次跌破眼镜。祁志龙的回应来得迅速明确，前天他发布博客：《消费形象37号》为非赝品，之所以出现"记忆的失位"，是由于"少励画廊订购的'消费形象'作品，有的因为拿得急，在我这里确实没有记录，久而久之有的也就逐渐淡忘了。"

　　还有一种现实状况，今年2月，艺术品收藏家唐炬发帖称，一家拍卖行送拍的冷军的"瓷罐"油画作品系伪作。冷军本人也证实是伪作。

　　这样的事件在拍卖行屡见不鲜。伪作的去向值得关注。去年武汉嘉帝拍卖全国征集，短短几个月竟有9张齐白石山水画作送拍，但经该公司专家组鉴定，仅2幅为真品，其余全部退回。但据记者所知，被退回的数幅"齐白石作品"，却堂而皇之地出现在其他拍场，虽然最终都未能成交，但只要买家稍微大意，一旦发生成交，损失的至少成百上千万元。

　　随着中国艺术品市场迅速向现代市场经济的新格局转变，市场管理体制、市场体系、经营管理观念等都处于变革与构建的过程中，艺术品市场热点、焦点的增多，矛盾与问题的沉积，使立法问题逐步浮出水面。

　　中国艺术品市场立法的基础与土壤就是中国艺术品市场得以发展的根基。目前，中国艺术品市场存在很多的问题。国家一直没有出台有关艺术品机构运营的法规，使中国艺术品市场处于任意发展、自生自灭的状态。中国艺术品市场出现混乱、无序状态的根本原因在于法律制度建设的滞后。其次是中国艺术品市场主体发育与体系建设问题。此外，发展的服务标准及规范也值得强调。无论是拍卖行还是画廊，其服务的对象是艺术家、收藏家和投资者，应秉承保真无假、诚信经营的服务理念与标准。

　　艺术品假货泛滥，各界一直呼吁改变"保卖不保真"行规，为什么始终无法得到业内人士认同？此番画家和拍卖行之争，最后以画家道歉终局，做了最好注解。祁志龙在博客里说"我心已老"，藏家恐怕要呼一声"我心已冷"。国外艺术家为了杜绝假货，干脆在网站建立"作品数字序列号"，随时查验。由此可见，清理"地沟油"，并非简单一句"这是假的"那么简单。

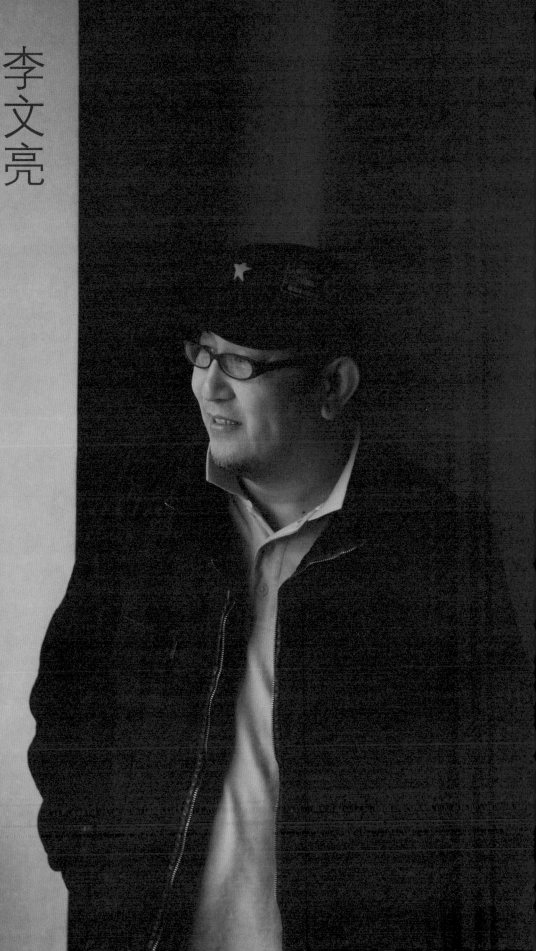

李文亮

1960年生于山西临汾。中国美术家协会会员，中国书法家协会会员，山西省花鸟画学会副会长，山西画院画家。品逸文化公司艺术总监。

承物游心 李文亮/文

　　收藏对我们来说其实是一种文化需求，真正的意义是为了获取"鉴赏"的慧心慧眼。这样，收藏就变成了一种对学问的考问。

　　生活中，我们获取学问与提高文化修养的方式有多种，而"收藏研究"对画家来说不失为一种更直接的方式。画家收藏研究古代艺术品的目的不是为了占有财富投资敛财，而是用以滋养性情、补益文化，这种"无为而为"的方式和商贾不同，也只有怀着这样的"收藏"心态才能真正达到鉴赏的目的。生活中如果能将一种行为变成自觉追求学问的事情来做，这种行为就会变得很有趣，在乐趣中获取学问是一件很享受的事儿。但是仅在表面浅层次地玩玩，是不会得到乐趣的，正如梁启超先生所说："学问的乐趣总是在深处，你想得着，便要进去"。世上许多事情往往都是这样，有时候一步之遥就能将你挡在门外，所以"深入"是研究学问的关键，无论什么领域，凡能深入的人最终都会有所建树。

　　收藏行为，很早以前就是人们修身养性的一种生活方式，吴其贞《书画记》里就曾说："……雅俗之分在于古玩之有无"。在古代，追求高雅的士夫文人都很在意收藏，富贵人家以有一半件青铜、古玉的收藏而被誉为"金玉之家"，如果书房中能挂幅倪云林的画，就会显得这家主人很有品味。中国文化有意思的地方就在这里：所有

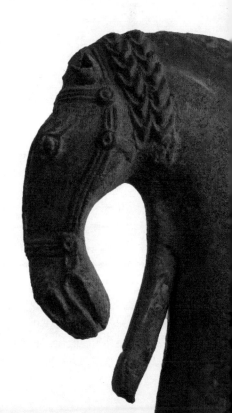

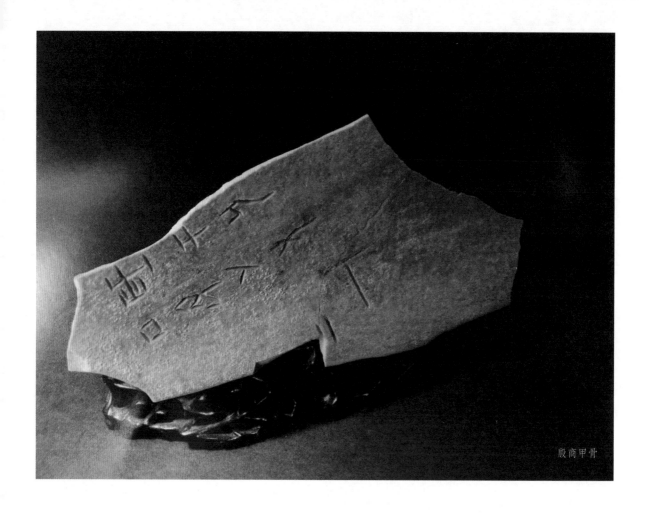

殷商甲骨

一切都是围绕着修身养性出发的。古哲先贤以智慧的创造为今天的人们留下了许多珍贵的文化遗产，作为传承发展民族文化艺术的当代画家，不深入研究古代文明、不认真研究民族文化的发展变迁，就不可能真正深知"传统文化"的意义所在，一个不懂"鉴赏"的画家，也很难说自己对中国文化有真知灼见。话说回来，我们历览古代书画大家，又有几个不懂"鉴赏"的呢？

画家本着研究历史文化的目的，收藏面最好广博一些，古玩行里的几大项都应该有所涉猎，在中国文化这条线脉上的东西都应该系统研究。比如我们不了解新石器时代的艺术，就不能懂得庄子"朴素而天下莫能与之争美"这句话的真意；不研究魏晋南北朝的文化，就不会知道什么才叫"魏晋风度"；不熟悉盛唐文化，也就无法真正明白怎样才算"洋为中用"……任何一件不同时代、不同形制的器物，每每都打上了时代的烙印，它包含着同时期社会、政治、

经济和文化审美的特质，以及"承前启后"的历史信息。收藏，在追究学问的同时，也更多地享受着其中的"美妙"。我们研究鉴赏的过程，正是"承物游心"的过程。一件高古玉、一件老窑瓷、一件彩绘陶，每每活生生地带着古人的体温，它在岁月沉淀中更加光彩焕发。面对这些物件，我们叩问历史，与古人对话，这种"思接千载"作"心灵遨游"的美妙，是外道者无法体味的。

古代匠师智慧的创造，为我们留下了无数经典，我们在感叹古人对"度"精准把握与拿捏的同时，不由为当代人在所谓"创新"的幌子下，生生造出那么多不伦不类的"货色"而感到羞愧！我们怀着一颗虔诚与敬畏的心体味传统，"以史为鉴"，用历史这面镜子照见自己，至少让我们除了"笔墨"这点事情也不至于一无所知。

道在平常

李文亮/文

古玩，玩的是慧眼。常玩的人没有不走眼的，只是有慧眼的人走眼很少。

说从不走眼，那是神仙，如若处处打眼那真是笨蛋。古玩行里有句话叫「东西会说话」，即便东西会说话，那就要能听懂她在说什么，或总相信自己的感觉，那你离倒霉可就不远了。常玩的人是很忌讳听故事和凭感觉的。故事总归是故事，感觉也只是感觉，都不靠谱。

古玩一行，无论哪种品类，总是有其「死标准」的，不深入研究把握其真正的标准，就不会有准确的判断，只好听故事或凭感觉了。「东西会说话」，究竟说什么，还是听不懂的。我玩多年为什么这很在意「开门」的标准呢？目的就是想真正听懂她说什么，如果你有足够的耐心，听她娓娓道来，并与之掏心掏肺地对话，久而久之，是「李逵」是「李鬼」不用上手，听听声儿也不难辨出个真伪来。

玩古玩非得吃药打眼、弄的灰头土脸才甘心吗？玩什么都要得「道」。常说「平常心」是道，道在哪儿呢？道在不贪念，不执着的「平常」里。

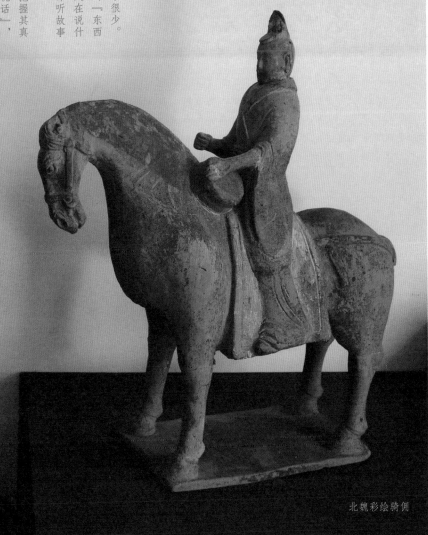

北魏彩绘骑俑

老窑儿 李文亮/文

九十年代中期玩过几年明清磁。那时候山西东西多，还便宜，星期天的古玩市场就在我画室窗下，无事在场子里溜达，百八十就能买到清三代民窑精品，三百多块钱可买到一只完整的双足康熙青花牡丹大盘。现如今，明清官窑涨成了天价，民窑涨得也让人吃惊。玩过一阵，觉着轻浮，不再喜欢。

老窑的东西九十年代在山西古玩市场很少，不值钱，没人搗鼓。现在大家都知道老磁的价值，价钱也今非昔比。太原星期天的古玩市场一直在南宫，前年我家搬回了这里，去古玩市场象上趟厕所一样方便。现在的南宫市场早已不堪入目，满场子假货，全都变成了摆地摊的河南农民，想在这里买件"真"破烂都很难。

喜欢老窑磁，入手研究太晚。山西老窑很多，全国除却河南就数山西了，尤其在宋、辽、金、元时期，山西有大大小小几十座窑口，大都属定窑与磁州窑系，没一座官窑。相比之下霍州窑在全国还算有些名气，我在霍州呆过十年，工作的地方就离窑址不到二里路。霍州窑原先叫"彭窑"，是仿烧定窑磁的，又称"新定"，制作精良，胎薄釉亮，尤其白釉磁，釉色白净的很，见过许多精品，在我看来一点也不输于定窑，只是被被定窑的名气给盖了。前几年我买过

几个小件，价钱不低。现在古玩商常拿霍窑的东西冒充定窑卖给港台人。

老窑磁中我最喜欢越窑的东西，那是真正的大雅！定窑、汝窑也好，磁州窑粗糙，不好，象村夫，不喜欢耀州窑，太矫情，钧窑勾兑的故事太多，还是俗气，龙泉窑肥腻，哥窑、官窑除了肥腻还琐碎，湖田窑、长沙窑呢？一般，吉州窑最俗不可耐。邢窑、建窑有古韵，不错。

08年在晋东南一位收藏老窑磁朋友那里，买过几件泽州窑的五代水丞。他喜欢画，我画了两幅小画给他，朋友一高兴要送我一件邢窑带"官"字款的白釉小罐，当时客气，没拿。去年听人说他将所有的藏品都转让给别人了，现在想起那件邢窑白罐有点后悔！

玩老窑，玩的是那份古韵与大雅，什么名窑不名窑的都不在乎，只要有那份气质与审美在其中，即使地方小窑的东西也喜欢。前年，老杨送我一件北齐青白釉茶盏，高不过六公分，真是小器大样，朴素典雅的韵致，我喜欢。老杨说："这东西好呀，皇帝用的，这就是当时的官窑磁"。着他说话的神态又不像是在开玩笑，很认真的。果真如此，在我的藏品中那大小也算有件官窑了。

宋 建窑茶盏　　　　　隋 青釉钵

宋 白釉托盏　　　　　隋 青釉钵

汉 绿釉仓　　　　　宋 白釉执壶

唐 三彩水丞　　　　　晋 青釉瓢

宋 建窑茶盏　　　　　五代 青釉双耳罐

都不委屈

李文亮/文

　　收藏本是有钱、有闲的"知识分子"的风雅事情。这两年，在众多媒体煽动下，燃起了不少劳苦大众的发财梦。平时从牙缝里挤出的钱，全都送给河南摆地摊儿的农民了。河南农民高兴，都带着"国宝"在祖国各地古玩市场安家落了户。去过很多地方，即使在最偏远的边寨小城，也不难见到几个鬼头鬼脑卖"国宝"的身影。

　　其实，古玩一行门槛很高，因品类多，专业性强，即使毕其一生，也不可能全都通达。所谓专家，也只局限在某个领域里。常在一线用真金白银摸爬滚打了几十年的商贩，也不免时常"吃药""打眼"。自古以来，中国人在"作伪"上的聪明才智是惊人的。如今造人民币已不算什么本事，用旧皮鞋都能做成药与食品，可想而知，做几件明清官窑、商周重器、越王宝剑……摞倒几个故宫博物院专家也不算什么新鲜事，至于那些怀着投资发财梦的"生货"，就更不在话下了。亲眼见过不少大款，花大价钱买了满屋子的"国宝"；也见过靠工资养家糊口，用省吃俭用下的全部积蓄，买下几块像门墩大的田黄；也见过浑身上下挂满红山文化、良渚文化的朋友、老板……听他们斩钉截铁的口气，又不像是在说假话，你能说什么呢！也不想想，世上哪有那么多"国宝"，即便有"国宝"也不一定全都让你撞上。明明知道"捡漏"是个"坑"，可总是奋不顾身地往坑里跳，都是一个"贪"字闹的。玩古玩毕竟只是品味的消遣，一旦燃起发财的野心，那份清淡的沉醉就会变得很混浊。

　　我好古多年，从不敢奢望弄件"国宝"玩玩。国宝都在国家博物馆里，看看就当是咱家的了。我玩的东西大多是些"标本"性小物件，商人不正眼看的，请回家，是为了方便与她交心对话。她滋养我，我供养她，朝夕相处大家都不委屈。

明　三彩人物俑

自觉自性 守独悟同

李文亮访谈录 根据录音整理

陈子游(以下简称"陈"):李老师,画家个人风格的形成,需要多方面的因素,你是如何认识"风格"的?

李文亮(以下简称"李"):"风格即人"。一个画家风格的形成或确立过程即是生命本体的全部,是在修为中一种水到渠成的过程。"风格"决不能故意,否则就会变成一副令人尴尬的"嘴脸"。

陈:有人说,当下是个性开放的时代,艺术个性成为多元化的主体,标准的失衡成为当代中国画坛最突出的问题。请问,你认为中国画应该有哪些值得尊崇的标准呢?

李:中国画的"标准"问题很难讲,不同认识就会有不同标准,这与每个画家的文化修养和审美取向有关。无论怎么讲总还是有个大标准的,我个人浅见:在文脉上有秉承,在生活上有情感,在形式上有独创,三个字"真、善、美"。对当下来说"真"是最重要的标准。

陈:前人提出了很多画论,包括谢赫"六法",那么你是怎样理解"六法"的?

李:我认为"六法"中,"气韵生动"最重要是其核心,是中国画创作的根本。

陈:从实践中具体谈谈你个人的体验?

李:"气韵生动"很难具体说清,大多是一种感觉的认知,就象"春的气息"无法言说一样。简单地说来,"气"者略可释为"生命的动能"(南怀瑾语);"韵"者,可谓"言有意而意无穷";或谓"备众善而自韬晦,行于简易闲谈之中,而有深远无穷之味,……测之而意深,究之而益来……"总之"气韵"二字,只可体验,犹如禅机,全凭参悟。和谐自然,流畅舒展是"气韵生动"最直接的体现。说其重要是因为在中国文化的方方面面都有着不可取代的作用。关于"六法"历代画家各有其说,尤其对"气韵生动"的解读和剖析。"气韵生动"我认为,首先应以"气"、"韵"、"生"、"动"这几个字来解读,因为每个字都有其独立的价值与意义,解读其中奥妙还得依托于具体作品。

陈:画家在下笔以前是否必然胸中有数?

李:有数亦无数。太有数即刻,太无数则妄。神逸之品往往都是在"神情真假飘忽"之间完成的。

陈:有人说,气韵非师,气韵不可学。不知你是否认同?

明　栓马桩

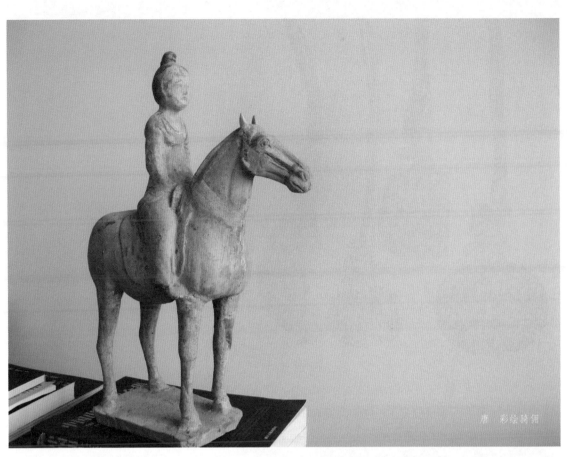

唐　彩绘骑佣

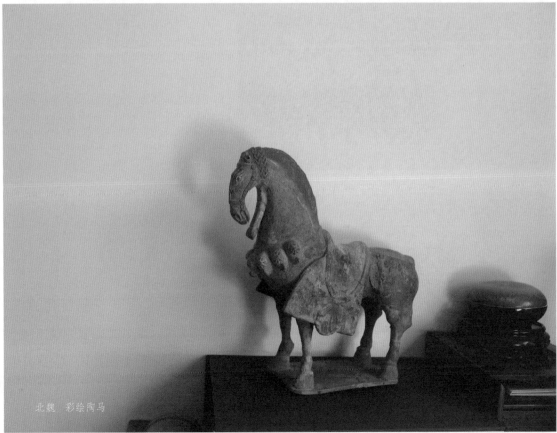

北魏　彩绘陶马

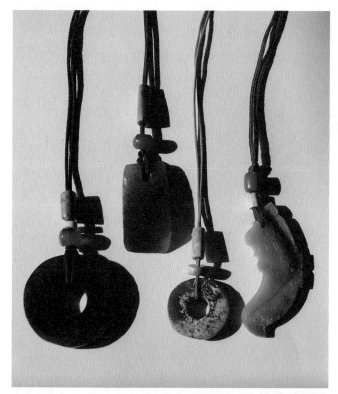

高古玉饰

战国玉管

西周玉佩

李：这不好讲。"气韵"必然要"生动"，不生、不动就不可能有气韵，对"气韵生动"的把握全靠画家个人的修为。只有画家达到一定的品格、学养、功夫，"气"才会有"韵"，画的气息才能彰显"生命之律动"，从这个角度来思考，气韵是画家长期涵养出来的。所以我觉得"气韵非师，气韵不可学"是有一定道理的。胸襟修为也关系到"气韵"，什么胸次的人画什么样的画，"画即人"，此话不假，早已是真理。

陈：从当代花鸟画的现状看，花鸟画明显地不如人物画、山水画，精品少，好画家少。不知你是否关心。

李：花鸟画的队伍很宠杂，什么水平的人也充数到花鸟画创作的队伍当中，其不知画好花鸟画需要怎样的学养与功夫。就功夫这一点，不知把多少人挡在门外了。花鸟画见真见性，没有藏拙的地方，学三四年山水画就能有模有样，但是花鸟画就不成，没有几十年的苦修是拿不出来的，这也是个客观原因。还有一个问题就是现在花鸟画家起手就学当代人，好一些的也就学学吴昌硕和扬州八家之类。取法太近，没有从源头去追溯与研究，所以"假、大、空"问题就很难免了。花鸟画创作不令人满意，其实，这个问题近百年来就一直存在。从八大以后，明显走向没落，齐白石的出现为失魂落魄的花鸟画唤回了新的生机。

陈：石涛讲："笔墨当随时代"。你是如何理解这句话？

李：我现在对这句话没兴趣，甚至有点"反感"。为什么会有这种逆反心理？因为这些年来"笔墨当随时代"的本意被一些人滥用和曲解了，一些人总是打着"笔墨当随时代"的招牌，干些与艺术毫不相干的事。很多时候我们把"真经"给念歪了。就说"笔墨当随时代"这句话，我想石涛这样一位具有智慧的大师所表达的意思绝不会象现在一些人所理解那样：笔墨就完全依赖社会时风与紧随时代潮流。"时代"与当代或当下是不同的，它是具有一定时间跨度的语汇，而"当"字也不仅是应当、应该的意思，当有多意：有承担、正在、相当等意，石涛所讲的"当"应该是"承担"的意思而不是"应当"，这对略通古文的人来说理解这句话是不成问题的，而一字之误读就成了大问题。我们不能简单地去考虑随不随时代，而应思考艺术本体的东西。时代必然不失，不需特别强调。画家是创造美的，只要真诚表达

宋 白釉点彩粉盒

生活中的真实感受，包括历史与现实，只有尊重艺术创作的本体精神与发展规律，"时代"才有意义，"时代"不论你强调与否，都会自然融到每个人的血肉里。我们对石涛这句话的理解应更宽泛一些。

陈：花鸟画在当下，也有了很大的改变。比如，很多画家融合西洋画法，画静物和盆景花卉，甚至画农作物，一时成就所谓的新品种，以为这样就有了当代性，就随时代了。不知你怎么看待这种倾向？

李：首先，画画不是一种简单的描摹，它是一种"物我交融"之后而又"两忘"的一种精神表达，更不是画"东西"和画"标本"。中西融合是一种错误的做法，因为两种文化的对立，中西很难融合与结合，只能吸取、借鉴，只有以中为本，洋为中用，吸取与借鉴才会有意义。所有自作多情的结合都是浅薄与不自信的表现，我从不看好那种不中不西的东西。当下中国画不满足于传统样式，需要有新的突破，这本是件好事，但无论什么时候艺术发展都是有其规律与规则的。艺术从文化精神层面上讲是不存在新与旧的，所谓新与旧也只能在形式上苛求，如果一种新的形式背后将最本质的东西舍去了，那这样的不同有什么意义呢？伯乐相马，只相"其骥十步，一日千里"之马，他并不在黑白与公母上费眼力。古人留下的经典，都是经历了千锤百炼的，是经得起验证的。画史上的经典，就像一座灯塔，是照亮我们前行的航标，"以史为鉴"这四个字的意义太值得我们珍视了。中国画的创新一定要在"品格"上下功夫，不应在"皮毛"上枉费心机。

陈：我感觉到，你的个人创作，近几年有很明显改变。至少比以往的作品，在形式和内容上改变了很多。看上去，越来越古朴、简约、空灵、讲究。这种改变基于什么样的想法？

李：我们都在"路上"。某些改变，是一件非常自然的事，改变也是在一种不知不觉中进行的。自己始终在坚守一种文化上的东西，我认为从文化这条脉中把握中国画的本体精神，顺着中国文化的大道而行，才会有作为。中间的任何偏离都需要及时自觉地去修正。这其实就是画家的一种文化智慧，也是画家对艺术的一种态度。

陈：有人说，你是靠书法起家，有书法的底子，讲究用笔用墨，这也是你最值得推崇的地方。你是怎么看待"书画同源"这一理念的？

李："书"与"画"本来就是一回事，因文化的意趣和宿求是一致的，肯定是同源同宗。当然，当代很多画家，书法这门功课没弄好，连用笔问题也没解决，就奢讲笔墨精神，很浅薄。不重视书法对绘画的作用，这是当代中国画坛普遍存在的一个问题。我认为，画中国画必讲笔墨，笔墨核心在于一"写"字，写的秘诀在用笔，用笔之妙全在生命情感与精神品格的把握上。

汉　彩绘陶狗

唐·五代 水丞一组

清 寿山石印

北齐 青釉茶盏

宋 抄手歙砚

没有书法的基础，不看重以书入画的重要性，就很难使其作品有高度。书法是中国画的"命"。中国画讲究"骨法用笔"，讲究线条的含金量，讲究笔墨品质，书法在其中的作用就可想而知了。相反，搞书法的人不研究绘画，同样对书法的提高也会有影响。综观中国画史，一个大画家无不是一个好书家，所以，一个书法不好的画家，其画一定不会有高度。

陈：董其昌提出"读万卷书，行万里路"，应该说，对于每位做学问的人都有一定的指导性。你怎么理解他的这句话？

李：我觉得，这跟石涛讲的"生活与蒙养"的道理一样，"读万卷书"是"蒙养"，"行万里路"是"生活"。画家要有读书的好习惯，读书可以蒙养人，古人讲"一日不读书，面目可憎"，可见古人多看重读书修养。读什么书是要有智慧的，要读有用的书，读经典才有意义。"读书"不能呆读，"行路"也不能瞎走，读书明理，行路经历，这是有作为画家的一种感悟生命、通达事理的最有效方法。画家读万卷书，行万里路的真正意义即在于舍小我求大我，以至无我，达本真天然之境。

陈：从个人创作的角度，请谈谈下一阶段的计划！

李：我想，计划是一张空纸，不断前行最重要。创作是克服一个个困难并不断前行的过程，画家能心甘情愿地自找麻烦，不断给自己制造困难，再试图去解决它，只有这样，才不会重复自己。只要心中始终有盏不灭的灯，就会照亮自己前行的每一步……

还活着 李文亮/文

　　四件隋唐黄白釉人物立俑是几年前请到的。两尊初唐文官，从广州文昌路来，一尊隋代发髻高束的侍女，从北京天雅来；中间个头瘦小的一尊侍女，从太原文庙来。四位从不同地方相约而至，聚在我案头，整天喜眯眯地让人好生欢心！尤其那两位隋代美女……

　　08年去上海，在上博痴迷了好几天，展厅拐角处有一组隋代白釉乐伎俑，当时震撼了我！现在那么多国宝都淡去了，只有那组乐伎俑还沉沉地放在心上。真的，那是天造的！不然怎么会有那种清逸典雅的天籁般的美？据说隋文帝在历代帝王中是最不近女色的主了，在他掌管天下的时代，真不可想见，一帮辛劳的匠师得有怎样的风月过活，才会"鼓捣"出如此美妙的艺术形象呢！去年，傅爷送我一套《海外藏中国历代雕塑全集》，其中收有三尊白釉侍女俑，比上博的不差，可惜已出国去了法国吉美国立东方美术馆。洋人眼光不低，把我们东方最美的"女人"娶走了。记得法国也有一尊古罗马时代的美人，高不到一尺，与上博的差不多，青铜的，他是大师收藏中的精品。2004年我去西欧考察时，在罗丹艺术馆（罗丹故居）见到了她。好多年了，一种无法言说的美还令我沉醉。大师毕竟厉害，生前终日有古罗马美人陪着，创造了那么多的不朽作品。我这几件没人家那么"出身"高贵，就算是清甜的村姑，也足令我心驰神往了。

　　历史真是个玩笑。该死的早死了，不该死的还活着……

隋唐黄白釉人物俑

明 澄泥笔舔

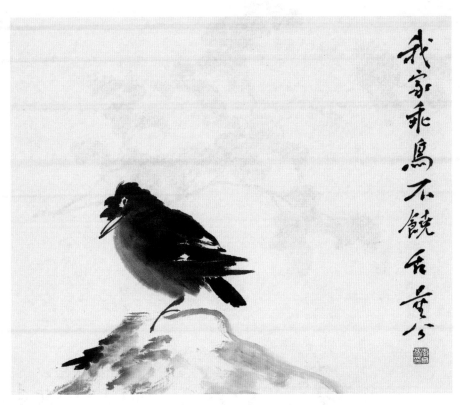

李文亮　信笔遣兴系列　42cm×33cm　纸本水墨　2011年

守住城池（摘选）

李文亮/文

　　我关注古砚也是近几年的事。这几年，在各地收集了自唐、宋、元、明、清不同时期古砚三十余方。砚式大都为宋明艺术风格，朴素简约，很少雕琢。去年冬天在太原买到的两方明代澄泥砚，由衷喜欢。一方、一圆，方者虾头红，圆者蟹壳青，直径不过9公分，薄的是方砚，不到半公分，圆砚呢？也不过0.7公分，砚塘上方正中开"日式"园池，砚塘周边起线，砚覆立足，方者四足，圆者三足，两方小砚润泽如玉。澄泥砚是吾乡特有的名品，宋以后，青州的红丝砚退出，澄泥砚才跻身于四大名砚之列。后来居上，大器晚成。澄泥砚是砚族中的祖宗，成于晋唐，早于端歙二砚。以前我们见到的澄泥砚大多是粗松的陶砚，真正的澄泥制砚在明代晚期就失传了，它的出现与消失很神秘。据说乾隆爷见到此砚甚是喜爱，下旨派内务府的人去山西坊间寻找制砚艺人，访遍山西也没找到，这事在清史档案中是有记载的。我这两方小砚更像是文人案头读书批注用的笔舔，也或是文人案头把玩的心爱之物。四五百年来，在一代又一代的传承中，至今无一丝耗损，可见古人对它的珍重。如今它在我的案头，我又该怎样用心呵护呢！

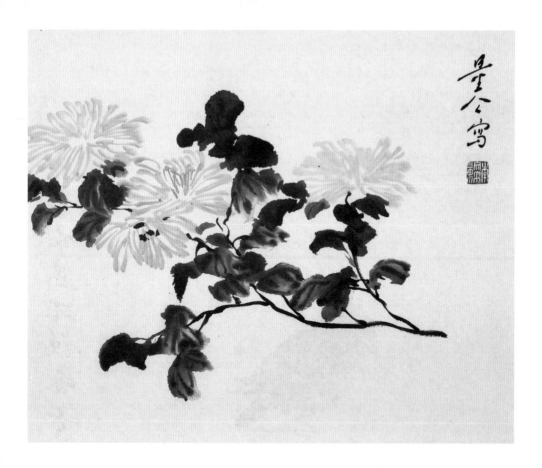

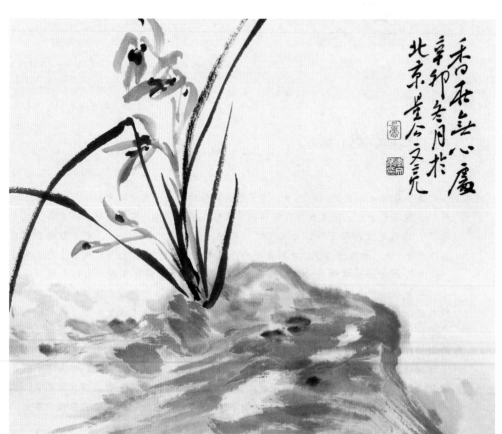

李文亮 信笔遣兴系列 42cm×33cm×4 纸本水墨 2011年

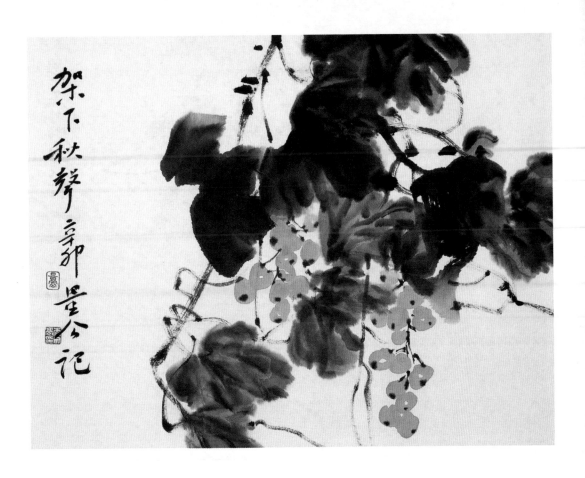

架下秋芼辛卯 墨今记

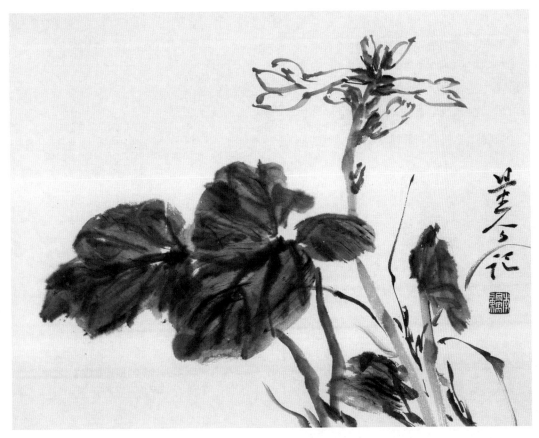

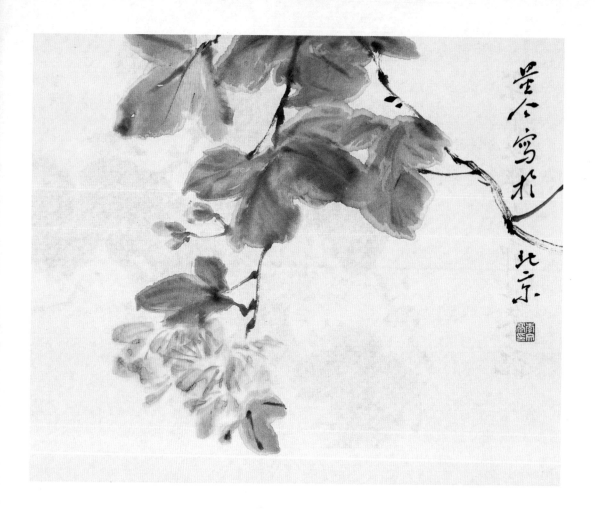

李文亮　信笔遣兴系列　42cm×33cm　纸本设色　2011年

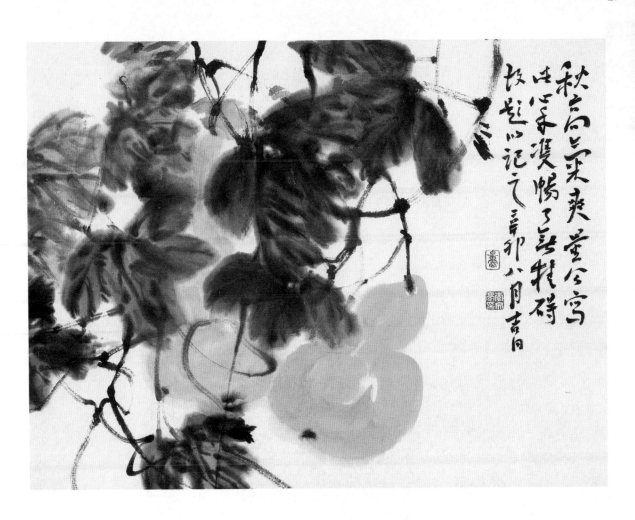

秋高气爽宜今写
生心手復畅了兵牲碍
故题以记之 辛卯八月吉日

李文亮　信笔遣兴系列　42cm×33cm　纸本设色　2011年

品鑒書畫引

许宏泉

1963年生于安徽和县。现居北京。涉及文学写作、艺术批评、书法绘画、鉴定收藏。

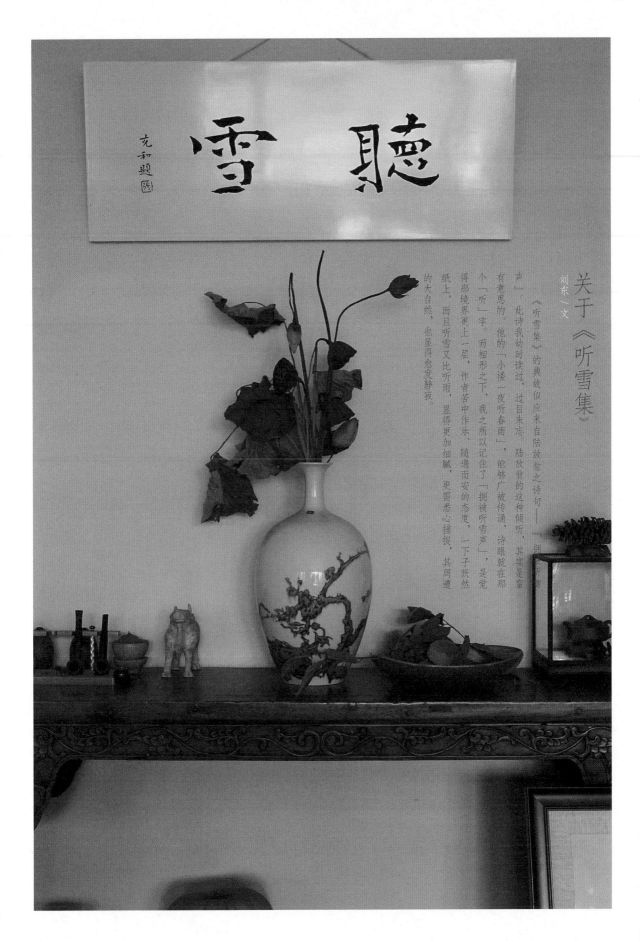

关于《听雪集》

刘东／文

　　《听雪集》的典故似应来自陆放翁之诗句——「拥被听雪声」。此诗我幼时读过，过目未忘。陆放翁的这种倾听，其实是蛮有意思的。他的「小楼一夜听春雨」，能够广被传通，诗眼就在那个「听」字。而相形之下，我之所以记住了「拥被听雪声」，是觉得那境界更上一层，作者苦中作乐，随遇而安的态度，一下子跃然纸上。而且听雪又比听雨，显得更加细腻，更需悉心捕捉，其周遭的大自然，也显得愈发静寂。

留云听雪 申晓国/文

　　庚寅仲夏，许宏泉先生在国家画院主讲《黄宾虹——继续孤独》。他用稍带着淮南味的口音，娓娓讲述当今学习黄宾虹书画的现状：其凑热闹者居多，学习研究只停留在表面形式上。他就自己对黄宾虹书画艺术的理解作一简略概述，发人深省，大家对黄宾虹的现象有了更深的了解。

　　与许先生神交已久，皆为"黄迷"。早些年读过他《墨海烟云——黄宾虹研究》一文，后来陆续拜读王鲁湘先生著《黄宾虹》，许先生即其责编；之后，他编的《边缘》、《这片画坛》、《中国典藏》、《神州国光》。以及其专著《管领风骚三百年》（上、中、下）、《艺术家访谈录》、《燕山白话》、《听雪集》，我都一一拜读。与宏泉先生缘分很深，正作此文时，从若溪先生处得一本《十公子》，许先生名列其中。

　　宏泉先生创办《边缘》杂志，正值中国画坛处于复苏萌动的年代，一些对生命有所思考的画家都罗列其中，现在看来毫无作秀意味。所谓边缘，其实一点也不边缘，如其主旨：并非态度、并非立场、并非倾向、并非意识、并非并非，其实是一种视野。宏泉先生因其思维处于传统与当代，理性与非理性之间，关注其所做便是极有意味之事。无论是在宾虹先生的高格中，还是在吴藕汀、刘知白等人的氛围中，抑或是对当下艺术的关注中，皆能窥见其审美的情趣及理解的深度。

　　我有时也去留云草堂访许先生，在古色古香的小屋中，有一股淡淡的烟草味道，举起烟斗，悠闲地坐在圈椅中，背后的凉台上长着几株竹子，约至黄昏，人的剪影与竹子重叠在一起，此时，连墙上的字也活了。沉浸在这烟、茶、曲中，望着张充和先生题写的"听雪"，昆曲从唱机中幽幽袅袅地流出，真是绝妙的一幅民国老照片，果真有"拥被听雪声"之意境。

　　"屏间认曲拈红豆，花底填词会雪儿"。宾虹先生所言："油大、手快、火旺"恰如许先生文笔。从《神州国光》中读了他几篇寻古吊今的文章，读罢欲止不能。有一次去访，他持一本近出

文集与我，且很认真地签了名，令吾欢心不已。
画画之余，读一两篇，喝两口好茶，以期再晤妙
文与书中的前贤。

　　许先生山水一路取法宾虹，更近吴耦汀先
生。写生江南入画纸，满纸烟云似新安。一次
他取出在故乡和县的写生山水册与我看，言道
白天在云山雾海中神游，晚上客宾馆画至天明，
这样画画是中国古人的摄魂写生法，从不对景去
写，识者都说画的是某处的山川烟云。花鸟取法
广泛，工写无不涉猎，从其画荷花、翠竹，可见
其性格的敏感与投入，泼墨淋漓，工细极致。有
时也画京巴系列小品、家乡风物、蜘蛛、蛤蜊等
物，虽是小品，却是大家手笔。

　　艺术多融通，许先生痴爱昆曲皮黄，言及当
今之现状头头是道，既听梅调，也曾"移情别恋
到程腔"。从平日与文艺人士交往可看出他一直
处于一种艺术的气场，没有如此的执著，不可能
在且行且进中引吭高歌。他关注着别人，别人也
一直关注着他，他行进在古典与现代之间，出入
于书画、收藏、鉴定、出版各个行列，这可能是
他对任我行的最好注解吧！

关于美术评论，一则没有多少理论的新见和深度，再则真正批评环境也不成熟，我的发言只能算快餐式的一家之言。说比不说要好，哪怕缺少深刻，失之片面。

它们大都是这些年参与编辑杂志或应一些媒体的『应景』约稿即兴写就。

当然，文责自负，其中的观点却是我真诚的也是有感而发的。

我非名人，我只是一个喜好读书、喜欢弄点笔墨情调的凡人而已，我的笔名里不可能蕴藉着惊天动地和深刻的含义，它只是寄托着我的喜好和情趣。

读书是人生最大乐事……

从书缘到人缘，这是乐事之一。

『边缘』并不等于远离当下，逃避当下，所不同的是它关注当下的边缘角度与边缘目光。因为关注是从边缘出发，所以，它与身处主流者的『不是庐山真面』大有区别，正是一冷、一热。

而事情的本质往往是站在边缘立场的冷眼要看的全面一点，真切一点罢了。

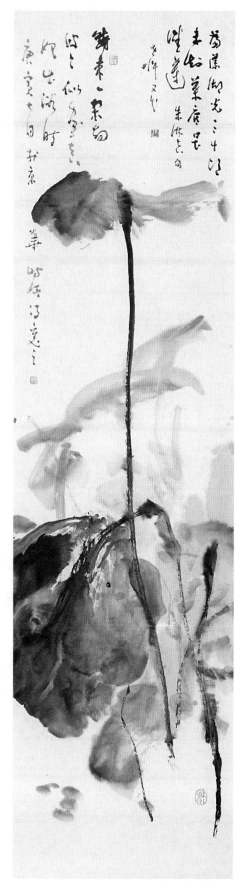

许宏泉 荷之一 34cm×136cm 纸本设色 2010年

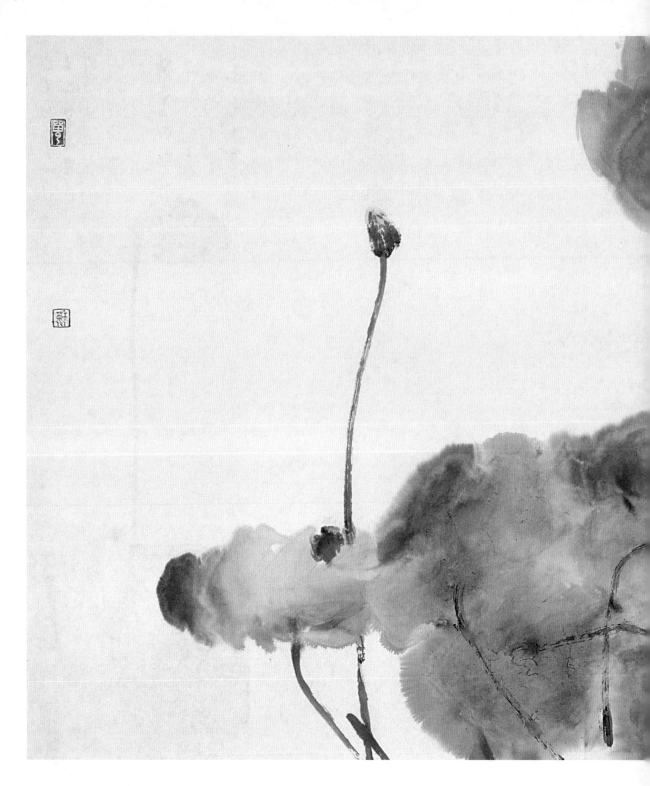

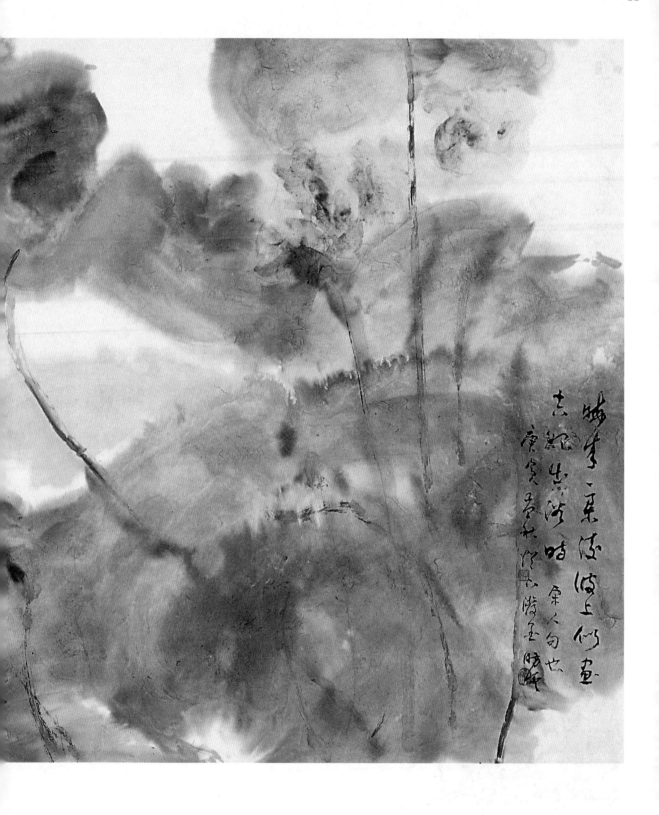

许宏泉　荷之二　68cm×136cm　纸本设色　2010年

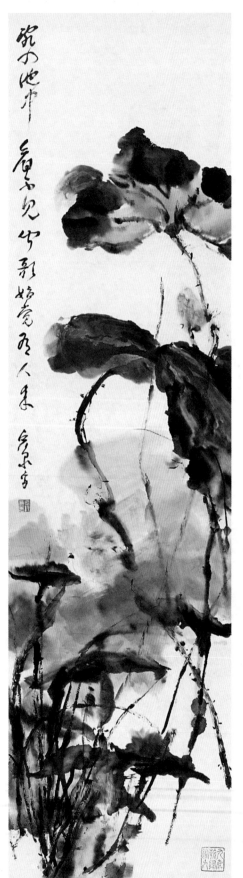

许宏泉　荷之三　34cm×136cm　纸本设色　2010年

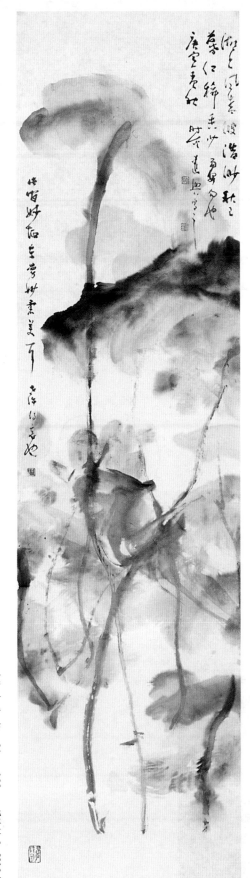

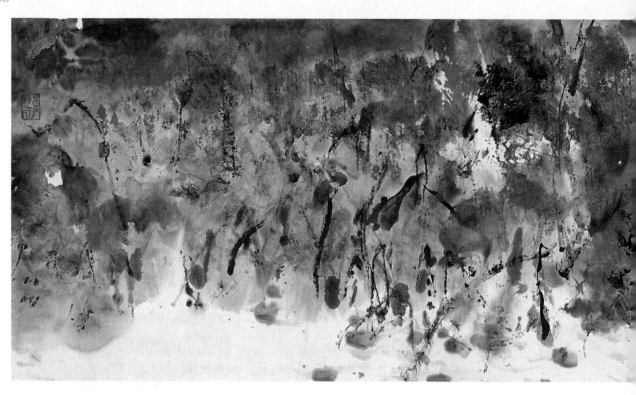

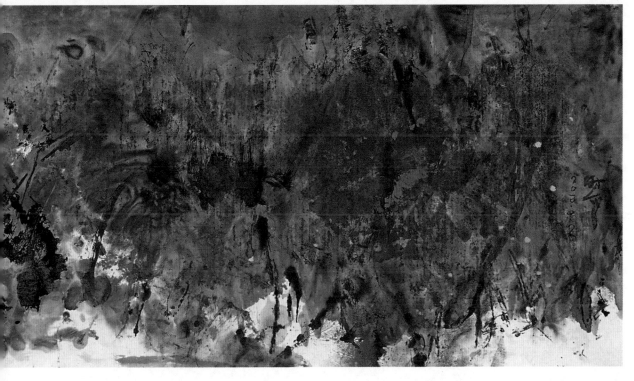

许宏泉　荷之六　68cm×240cm　纸本设色　2010年

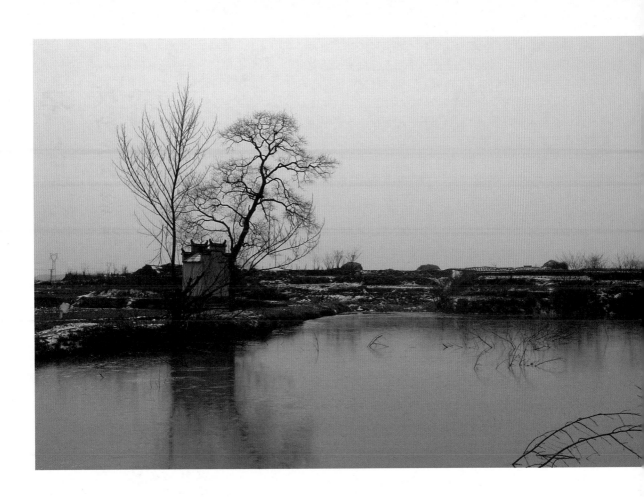

《乡事十记》的"扯淡"

王俊/文

 在我的家乡皖东，"扯淡"不只是词典上"闲扯"之意，更不是骂人"胡扯"。多数的场合，家乡方言的"扯淡"，颇有赞赏的口气，是说在闲聊中暗设了让人产生某种联想的话头，或者是闲聊中隐含着某种并不恶意的企图。你听着听着悟出点什么，才会喷一声"扯淡"。

 许宏泉的《乡事十记》，就很有点"扯淡"。

 《乡事十记》用很白描的手法，记录了发生在皖东老家的基本真实的故事。这类故事在老家的民间多的是。老许搬出来，编著成书。印成了书的故事，是讲给文化人听的，就已经不是乡亲们茶余饭后的闲聊了。老许的"扯淡"，让它们文化了，烹了一桌美食，给我们大快朵颐。

 譬如就说第一篇故事《徐与鲁》，"强盗鲁"的儿子唯一一次说的那句话，不留神就一眼溜过去，稍有心，便觉得这话说得颇经意。乡亲们口头流传的各种版本，都没记录下这句话："先生被害，因为他是秀才；老子被害，因为他是强盗"。老许的版本多出了这句，老许就是很会"扯淡"了。

 "秀才徐"的死，委屈，他是文人，又仁义，仗着与"强盗鲁"是世交，就敢面斥鲁，结果被杀。"强盗鲁"是什么东西，却死得壮烈，他敢抢敢杀，甚至敢胆大包天地搞日本人，死得更惨，被小鬼子大卸八块。所以"强盗鲁"的坟就很大，几十年后"生产队"在它旁边盖起的小学教室，也没能高过它。

 读《徐与鲁》，让我想起了曹操与孔融来。

孔融是个大名士，我们今天欣赏"魏晋风流"，孔融是不能省略"角儿"。他是孔子的二十世孙，位尊"建安七子"之首，是当时知识分子的领袖，还任过北海太守，好歹算是一方诸侯了。但他犯了个致命的毛病，自视过高，自我感觉太好，自以为有资格看不起曹操，连曹操也敢睥睨。曹操软禁着汉献帝，"挟天子以令诸侯"，拥有着至高无上的政治权力，又"以相王之尊，雅爱诗章"，业余弄弄也了不得。娄东张溥为《曹操集》题词，"汉末名士，文有孔融，武有吕布，孟德实兼其长"。孔融与曹操作对头，实在是以卵击石。

孔融书生意气，好为人师，老想对曹操指手划脚，祢衡"裸衣骂曹"一场戏，让曹操很没面子，其实可看作是孔融幕后导演的。一而再再而三地与曹操过不去，甚至想阻挠曹操完成霸业，最终曹操要借故杀他。《世说》中记载，曹操杀孔融甚至殃及其家人，连他的两个小儿，竟能"了无遽容"地说出"覆巢之下复有完卵乎"，可见小孩子也没感到这事发生地突然，也看得出，他老子犯了太大的错。

这"秀才徐"，就很有点象孔融，太自信，不知天高地厚，老坏"强盗鲁"的事，自以为身负重托为民请命，临了还"仰天一笑"，给点颜色就开染坊，太没把"强盗鲁"放在眼里，结果惹了杀身之祸。只是许多背景不同，而且"强盗鲁"不是政治家，举动更有点"匪气"，他没将秀才弃市，也不去编一些杀秀才的理由，倒是带着弟兄把他葬了。

大人训斥孩子，"看你像大坟的土匪还是小坟的秀才"。乡亲们并不象我们过去的历史教科书那样，不负责任地爱憎分明。倒是被文化了的我们在犯愁，该象谁更好？

老许小时候很天真朴素地想，长大了当"强盗鲁"，"带着一帮喽罗，威风"。现在怎么想，却没说。淡淡地几笔白描，给我们留下许多涂绘的空间，七百字的《徐与鲁》故事，一经老许"扯淡"，让我们思考了好半天。况且更"扯淡"的故事，还在后头哩。

诗人车前子为《乡事十记》写了一段跋，说老许的《乡事十记》"很容易读完"，我倒想补半句："但读完了，思想就没完没了"。老许的"扯淡"，让我觉得读得很"累"。

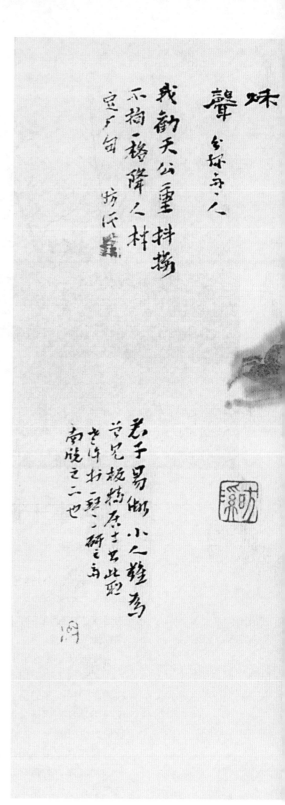

许宏泉　蜘蛛之一　34cm×26cm　纸本设色　2010年

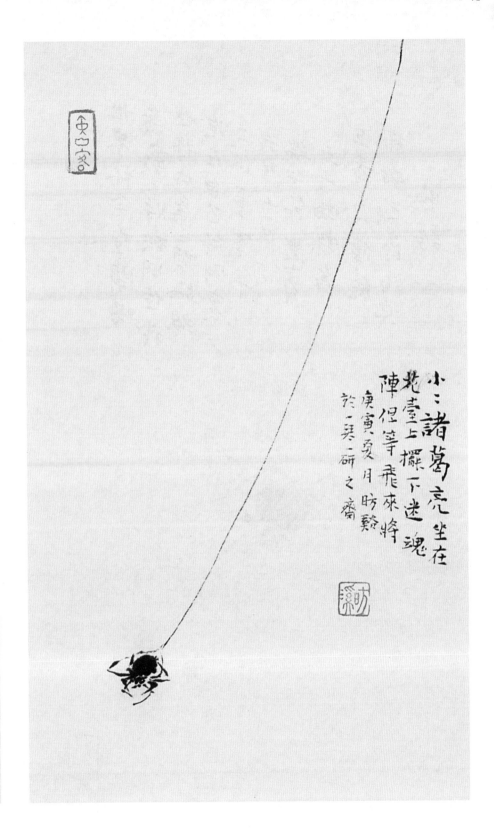

床前明月光 疑是地上霜 举头望明月
低头思故乡 庚寅仲夏 弘泉写于燕市

小三诸葛亮坐在
桃壹上攋下迷魂
陣但等飛來將
庚寅夏月昉黻
於一吴一研之齋

许宏泉 蜘蛛之二　34cm×26cm　纸本设色　2010年

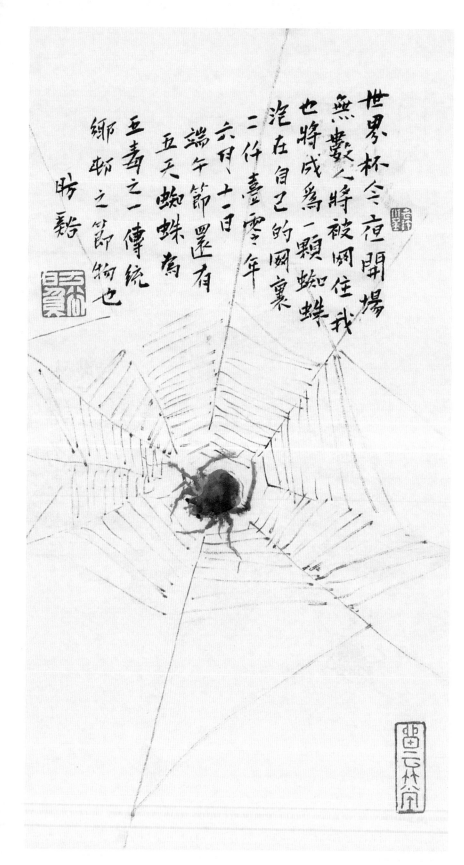

世界杯令宵開場
無數人將被網住我
也將成為一顆蜘蛛
沱在自己的網裏
二仟壹零年
六月十一日
端午節還有
五天蜘蛛爲
五毒之一傳統
鄉俗之節物也
眆谿

许宏泉　蜘蛛之三　34cm×55cm　纸本设色　2010年

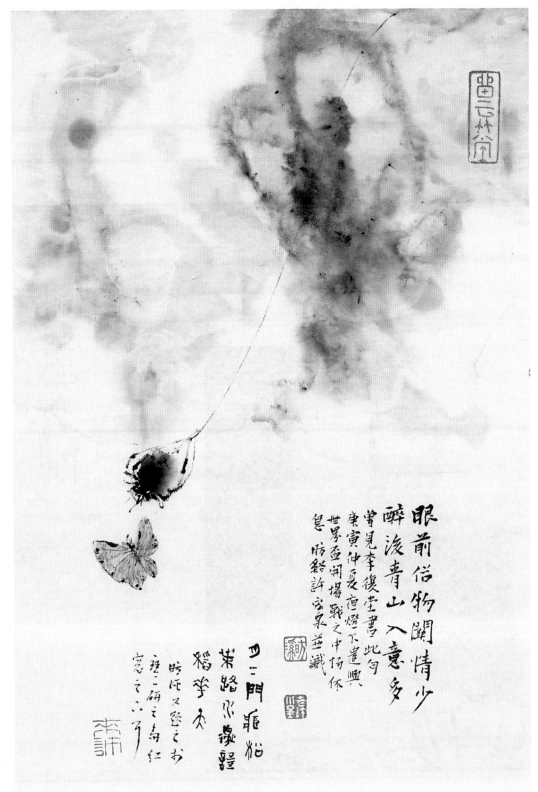

眼前俗物關情少
醉後青山入意多
嘗見李復堂書此句
庚寅仲夏宜燈下遺興
世界盃開場戰之中揚手
息坊餘許宏泉並識

四二門雕柏
荼路水邊壃
稻季天
時忙又憩之书
一硯之每紅
寂之六月

品鑒書引

王有刚

1969年生于山东省临沂市。1991年毕业于曲阜师范大学艺术系。2000年研修于中国艺术研究院。2005年在济南举办个展。出版有《名家名画》《王有刚画集》等。现为职业画家。

砚边

王有刚／文

画张画很容易，但要画得有教养、很斯文、很美却很难，自画画以来，我做的所有功课就是向「传统」学习——经典——即认知绘画的审美标准，感受经典，获知历代绘画的常识与记忆。

所谓的「当代性」即是我的「心性」，我的生活、我的思想、我的存在。

「窥一斑而知全豹」、「落叶而知，心思在其中，手底里的画便是你的「当代」，下秋」是认我觉得画画是个手工艺人的活。「十年磨一剑」在说训练手头的事，如同案首的日课，得日日磨才能指哪打哪，要达到抒心性还得看能力。

等画画是个体系，互为关系，历历罗列，像画家而动全身，「谢赫《古画品录》所说的「六法」就是说明一幅好画的各种关系。明白、做到，就能画出一幅漂亮的画。

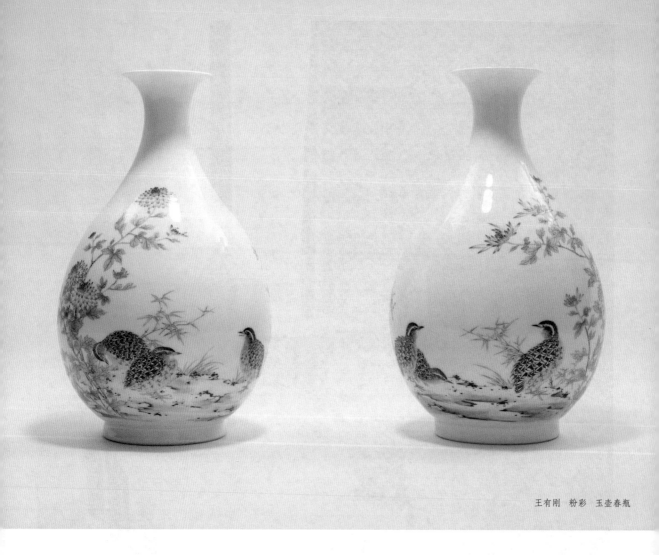

王有刚　粉彩　玉壶春瓶

画瓷杂记 王有刚/文

　　绘画之余几乎没有什么特殊的爱好，有点清闲时间也耗在与朋友的聊天或一杯茗茶里，时间淡然而悠长的时候，把玩一些古董算是最大的享受。从九十年代初到现在，从有限的资财里买了一些自己喜欢的瓷瓷片片算是过过瘾，谈不上收藏，但也从此和瓷器结下了缘份，我喜欢古瓷身上那点悠远且莹润的釉泽，各种器形光线下细致且柔美的轮廓，更透过瓷片描绘的内容里，遥寄已属于历史的文化与岁月。它们生动、鲜活、自由、欢畅，它们的神采是人性与天地的完美契合。

　　从把玩到动手去画，是自己所从未想过的，因为内心已深深慑服于古瓷片里尚超的绘画能力和娴熟的工艺技巧，但又耐不住内心的好奇与冲动，遂就选择釉上的粉彩作为课题。

　　粉彩于康熙末年显见雏形，创烧于雍正。雍正粉彩吸取了五彩与珐琅彩之长，对传统的釉上彩料与画风进行改良，遂成粉彩秀逸柔丽、淡雅宜人之境，而既成釉上彩瓷之主流，一时无出其右。粉彩的装饰工艺概有两种：一为洗染法；二为粉化法。所谓洗染法即于白瓷的釉面上勾描纹饰轮廓，然后以玻璃白打底，上以各种彩料，以细纤干净的毛笔将彩料洗染成浓淡不同，阴阳向背的绘画效果。之后再用大绿、苦绿、赭色、古紫、地皮蓝等诸多矿物质彩料填其轮廓——俗称填死颜色。盖因无需玻璃白打底平涂即可，但就这平涂也要求极高，要均匀且干净、深浅有度、间色合体，这一切都需要有序且小心，否则更改起来麻烦得很。这里的几件粉彩即用此法完成。粉化法是将玻璃白直接掺入彩料之中，同一种彩料因加入不同量的玻璃白可以得到一系列深浅浓淡不同的色调，古瓷中以小件器物常见。

　　画粉彩的第一步是设计。一件瓷器的器形搭什么样的图式是画瓷的第一要义。如同身材不一的人穿不同款式的服装，搭得好则相得益彰，锦上添花。在我所创作的器形中都是历史上

的经典造型，口沿、颈肩、底足等各处的关系已经很完美，所以设计上出现任何一点硬伤都会导致整个瓷器的失败。尝试多次后我才明白景德镇为什么把画出来的瓷器说成"设计"得好或坏。因为瓷是立体的，釉面是不规则的，从口沿到底足都要从装饰上到照顾到，不仅仅是画些内容那么简单了。纸面绘画是在平面上进行，布白合理与否一览无余，相对容易控制，而瓷器则要把转到你面前的每一个面都合乎空间的分配，不但要完成画画的内容还要让内容与瓷器的气质吻合，通体还要气息流畅，相互呼应，这么多问题下来就需要用心"设计"了。

画粉彩的第二步是用生料勾线。画瓷用的毛笔细且长，笔肚则是把乳香油调好的珠明料醮上樟脑油均匀地打在笔身上，打笔也是一门学问，把笔醮上油料反复均匀地放在盛料的器物里打，最终使笔里的油、料不滞不碍，不流不溢。粉彩的勾线

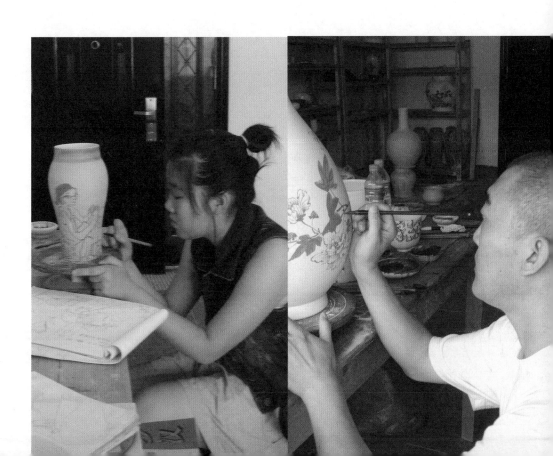

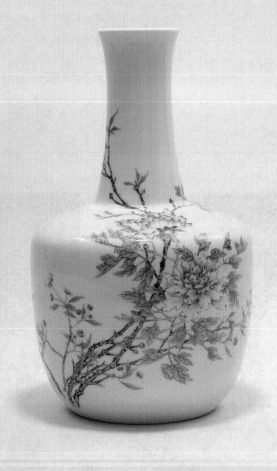

王有刚　粉彩　窑铃尊

除了圆、劲之外，要格外地干净，这样烧出来的颜色才好看。

接下来是绘制。粉彩的题材涉猎了包括山水、人物、花鸟各科，但由于材料与工艺的制约，它不像青花那样可以自由地表达，多数还要借重工艺的能力，是以粉彩给人的初步感觉是工艺性大于绘画性，这是由它的特质决定的。在这几种绘画领域里，粉彩尤以表现花鸟见长，花鸟更能使粉彩中的材料得到充分体现，诸如玻璃白的使用，就能更好地表现花卉的质感与质地。所以粉彩在装饰能力上更接近表达绘画的需求。我在创作中尽可能避开它的工艺性，加强了装饰的绘画性，通过完整的绘画性形成的通景来达到咬合瓷器的目的。但有时也是一种矛盾，绘画性的增强无非区别了专业画家和手工艺人能力的不同，绘画的写实性越强放在瓷器上就越生分。所以必要的夸张和概括就显得与瓷器的关系和谐、紧密。从这上点看雍正一朝的粉彩，遑论官器、民器，从格调和品位上对瓷器的装饰和绘画达到了一种高度，几乎是不能超越的。

粉彩的上色难在洗染，要根据绘画造型的特点不同对

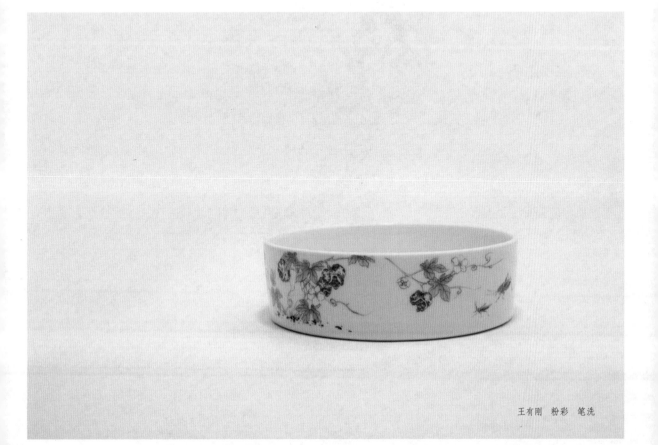

王有刚　粉彩　笔洗

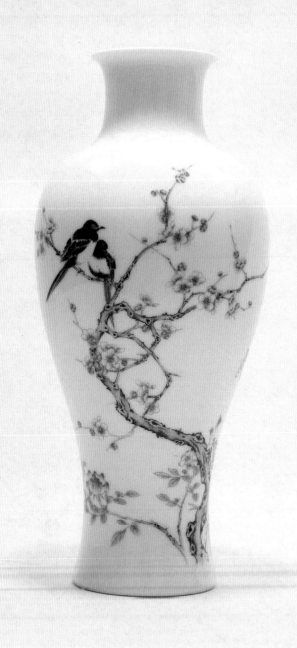

王有刚　粉彩　观音尊

待，颜色整体上要有强弱，同类色里还要有色相上的变化，这样才能显得丰富。粉彩的颜色要有跳跃感，要明快、干净、富丽，彰显堂皇的同时，还要不失雅致。

粉彩的烧制现用电窑，与古人放在匣钵里烧制相比，少了一份莹润和质感。但成功率很高，所要只有一点，就是透火，时机把握得好，没有问题。

古人于粉彩的创作可谓千姿百态，从雍正的端凝、隽逸到乾隆地繁缛、富丽，无所不用其工，但不外乎两种：一是绘画好；一是绘画和瓷器的关系好。

画瓷同样要在熟知工艺的前提下，一点也马虎不得，所谓下笔就要知晓烧制后的全貌，有些需要在填彩前做的，都要提前想到，这样一件瓷器才会顺利完成。景德镇人习惯把烧成一件瓷器说成"出"一件瓷器，一个"出"字道出了做瓷的不容易以及内在的许多不可控力和偶然性。

汉 博山神兽纹绿釉尊

清　冲天耳三足炉

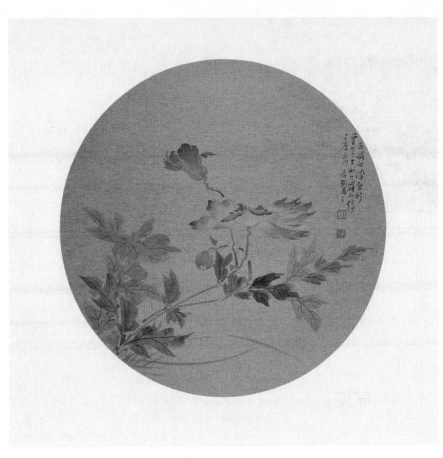

王有刚　团扇　40cm×40cm　泥金纸　2012年

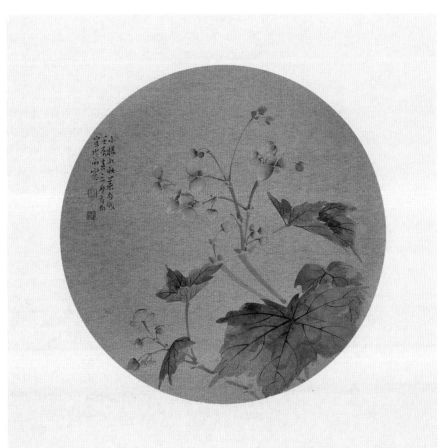

王有刚　团扇　40cm×40cm　泥金　2012年

五代　荷叶碗

瑶里 王有刚/文

瑶里是很小的镇子，山坳里一条河，沿河两岸是石板路，路靠岸的一边是民居，河上架了一座桥，供两岸往来。沿岸的石板路走了几百年，大多数房子是明、清的，现在的人正居于此。

瑶里原来的名字叫"窑里"，因这一带生产烧瓷所需的上等瓷土，所以烧瓷自窑里始。若干年后又因这里的交通不便，便把烧窑移到离昌江水路输运更近的景德镇去，于是那儿成了现在的瓷都，而窑里变成了瑶里，这个小镇子从此免受干扰，得以保全。

瑶里的水自山里来，这儿的山不高却覆盖了密麻的植被，逶迤漫野。远处看不到更高的山峦，也同样感觉不到深山的尽头，仿佛就在这深山一隅，一隙泓水沿渐宽的山坳变成河溪，渐次地流下去，水清澈极清凉，绵缓而至又绵延而去。两岸几百年前种植的、野生的香樟可几抱粗细，有的甚或倾覆了河最阔处的两岸。在那株大香樟树的地方必有石板与石阶相连的水台子，上面可供荫憩，方便的取水，也有三五个少妇沿台子边洗衣、择菜。

河水四季都清透见底，无论是水深处还是细岸边我们都可清楚地看到鱼虾游动时的样子，这里的水仿佛让我们的眼睛陡亮几倍，从未有的清亮与痛快，目之所至便目之所及。

住在这里的人不到河里边捉鱼吃，还不时又从外地弄一些此地无有的鱼种投放到河里去，经年累月，鱼虾成群，颇有些浩荡的样子，大者宽头厚背长逾二、四尺，小不盈寸，翻跳蹿波，更惹目的是那些锦鲤，红白相间者有之，金银相错者有之，宛若红霞者有之，身披丹砂者有之，在这淡蓝柔翠的水里浓醑着，宛若宋人刘寀的《落花游鱼图卷》，然明艳过之。

　　且衬了这宋画般古意的就是两岸的明、清时候的民居了，到过这里的人第一眼的感受就是无意间走进了古代的村落里，时光陡然停顿下来。因地势的缘故，这里形成的栖息地无从搬迁改善，祖辈居住过的空间里祖祖辈辈又住了下来，时间在流逝，而空间却丝毫未动，那些明、清以来的建筑风格与面貌依样保持，留下的是岁月风雨的印痕，我们沿河而去的石板路也有数百年的历史，石面被脚印磨去了数寸，光亮得很。这些老房子的气息是徽派的遗脉，"八"字门是那些曾光鲜过的门第，现在依然气派，风蚀的灰墙以及瓦顶上新生的野草相互契合着，时光就这样被悠然地留在这里。

　　我去瑶里的时候是六月初，夜里坐在油松搭的桥面上纳凉，脚下的水声很柔缓，偶或有鱼儿翻起的泼刺声，山间浓密的林里泛起萤火虫点点烁烁的清光，那沉寂在浓夜里的老房子显得更加沉寂，整个瑶里也沉寂在这浓夜里。

大汶口文化陶鬶

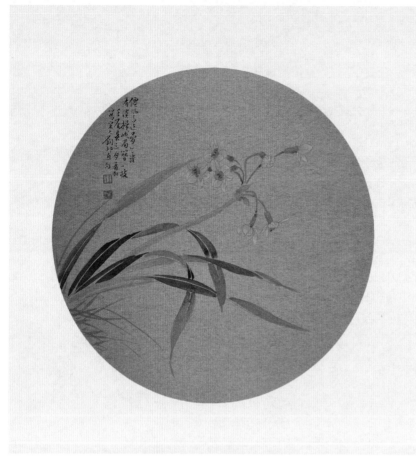

王有刚　团扇　27cm×27cm　泥金　2012年

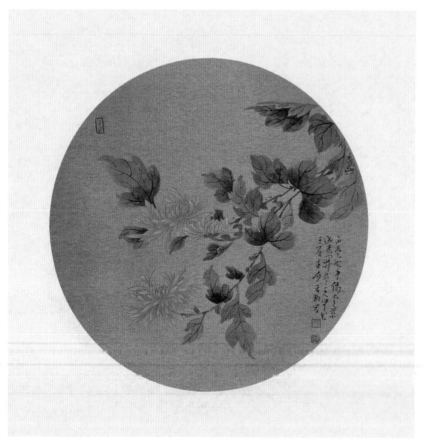

王有刚　团扇　27cm×27cm　泥金　2012年

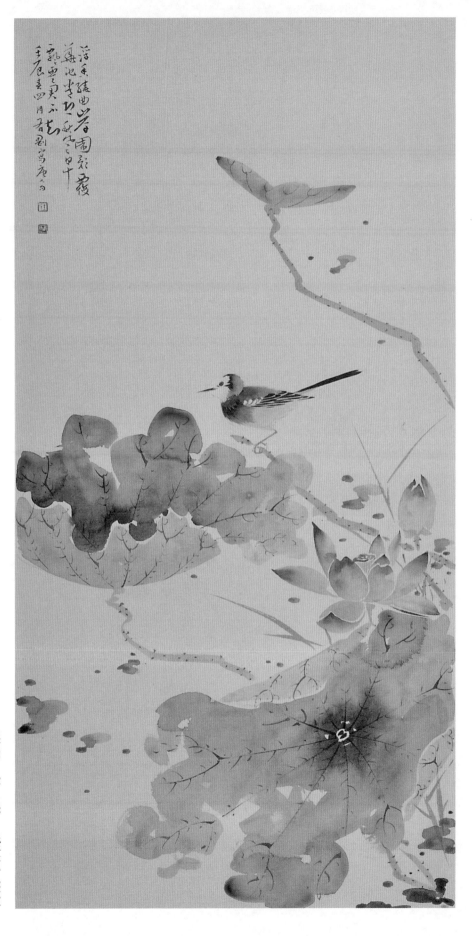

王有刚　34cm×68cm　纸本设色　2012年

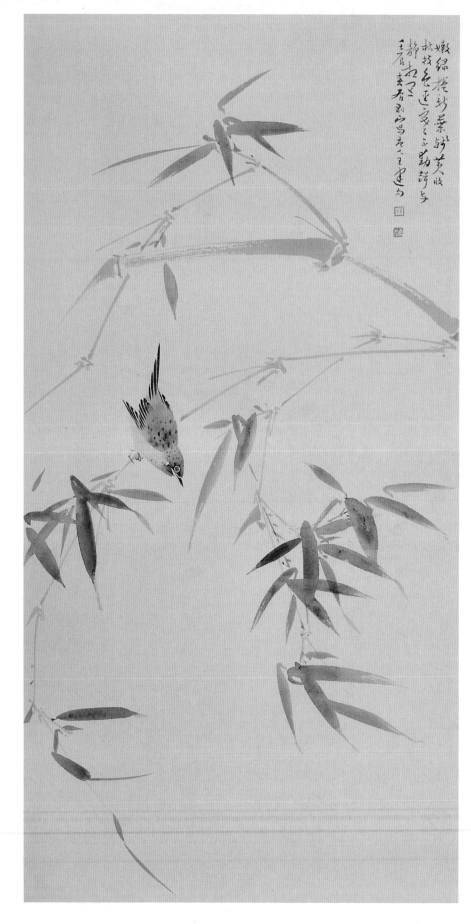

王有刚　34cm×68cm　纸本设色　2012年

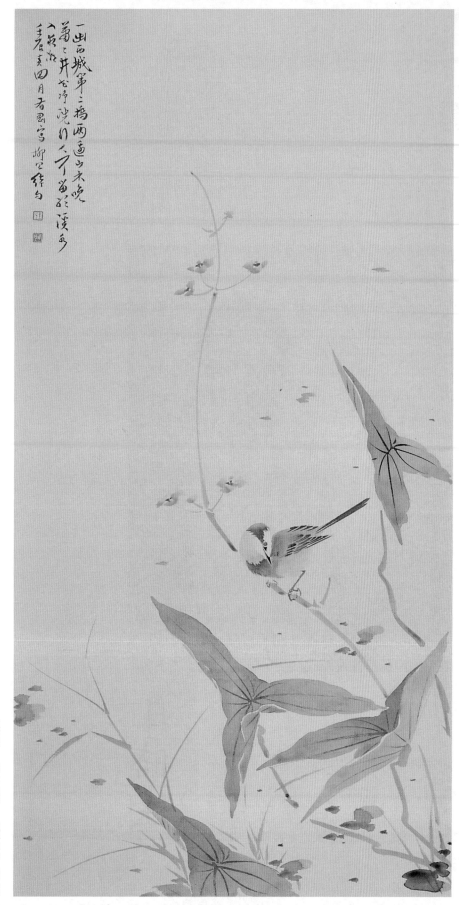

申晓国

笔名一舟，山西高平人。现居北京，职业画家。2005年9月入读陈缓祥艺术教育工作室，2009年入读中国国家画院吴悦石工作室。

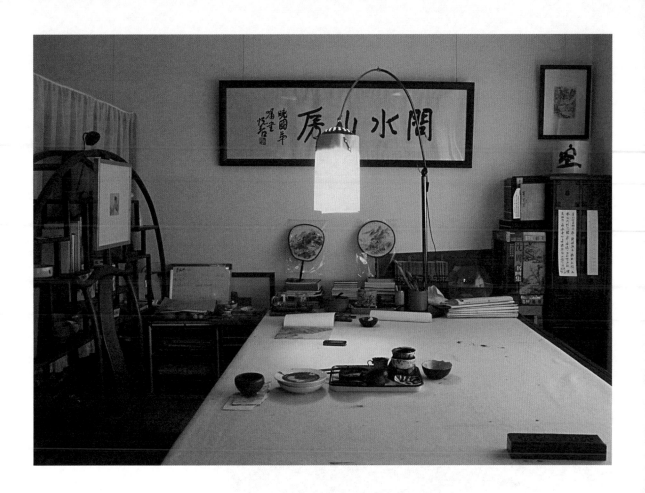

众家评说

晓国又名一舟，山西高平人，署其画室为"问水山房"。晓国醇厚真挚，纳言敏行，善鼓琴。余喜其有孔子弹《文王操》之意，大抵有思想之文士，能于形骸之外追其深远之由。晓国工诗善画，文采斐然，其画由此出，洋洋若不尽之流泉。万千变化之中不失其根本，不迷其性。晓国善山水，于宾老之法用功最深，得其用笔之妙，观其所作，处处见笔，笔笔生根，沉实遒劲，如壮士屈铁；虚实雅宜，如仙子飘举。或疏树短亭，或深壑密林，山川盘郁、笔势跌宕，清新时满纸如烟，苍茫时密点如泼。思如天马，笔似龙蛇，得笔意，有笔趣，由是笔笔遂生，气使笔运，笔至势成，故能笔墨相生相发，此乃其所长者，亦其所成者。偶然兴来，点染花卉，水墨生发，逸趣横生，入之明贤当不多让，今日益见其精进之势，铁划银钩，沉酣古健，一片苍茫，独见精神，此乃推许晓国之由。晓国近作付梓出版，以就教于方家，余以为一喜，乃以灯下草就如右。　　吴悦石

申晓国的画很清，路子正，潜力无限，很有发展前途，值得关注！　陈绶祥

晓国在用笔上追求极尽精微，对用笔之道深有所悟，在用水用墨中极求清润华滋，于点划间力追次序层叠安排之讲究，且笔笔用心，处处用情，故佳作不断，其作品常令人爱不忍释。　　　　　　　　　　　　　　汪伊虹

笔墨路子正，其功力，已在很多学院出身、有了名气的画家之上！　边平山

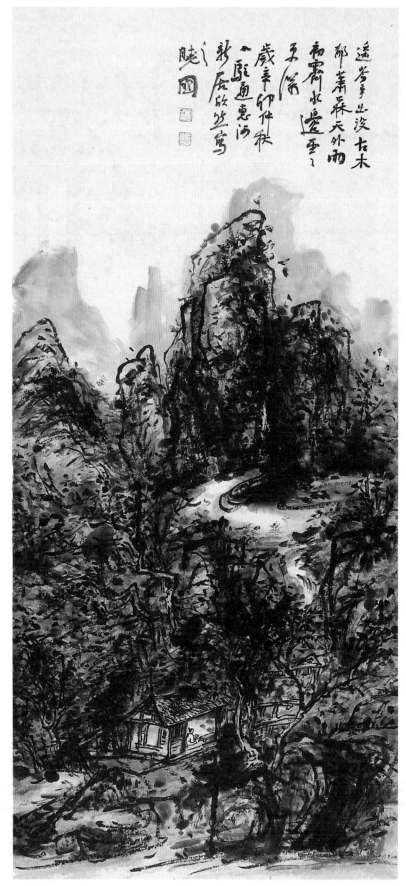

申晓国　天外雨初霁　68cm×136cm■　纸本设色　2011年

抄书的乐趣

申晓国/文

记忆中我最快乐的时日，是静坐书斋中读书抄书。或风晴雨雪，或晨起临睡，温一壶茶，打开音乐，让那古拙而缓慢的古琴乐曲，若有若无地在清逸的空气中流淌。坐于案边，展卷面前，取一摞裁好的宣纸置于一旁，以小砚研墨，执一支小笔，开始启卷而读，边读边抄。不觉墨香、茶香、清音交融在一起，自觉入得书中，妄乎所以。

于我而言，有些经书或古文非抄不能读，抄书可以使精力集中，降低阅读速度，提高感悟能力。古人云：书读百遍，其义自见。不动笔墨不看书，抄一遍胜读十遍。在印刷业不发达的古代大多数人要抄大量的书，且敬"字纸"，于一小片纸，于数行字，皆拱璧若珍。每展玩于古人信笺、抄本、眉批，从那群役排衙密密的小楷中，从那飘逸的字迹中，揣摩古人读书写作之思维痕迹，可以感受到古人于读书抄书写作的乐趣，这是一笔极为丰厚的精神财富。

有时整本的抄，有时只抄几个关键的词，有时只将不懂的字写下来待查，有时也在书上用朱砂批两句感想，总之读书总想留下点痕迹。过些时日，重新翻阅抄写的纸片，发现有的内容完整，笔迹飘逸，可装裱慢慢欣赏。有的随抄随丢掉，或用其擦洗砚台，不事浪费。这样的习惯保持了多年，读书抄书，乐趣多多。

如今出版物发达，购书不是件难事。当人静不下来的时候，有些书买回来放在书架上只是摆设。亲近书籍，滋养心灵，让心早点回到书房来吧。

66

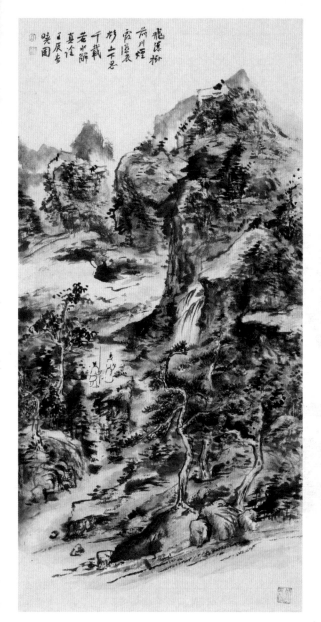

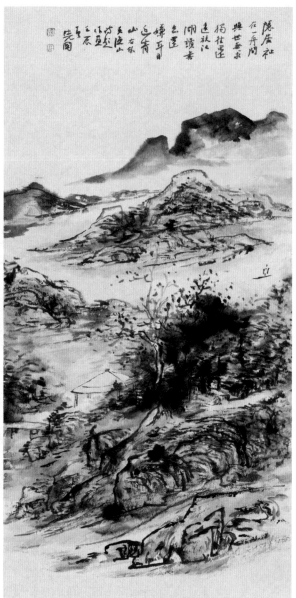

申晓国　飞瀑挂前川　　68cm×136cm　纸本设色　2012年
申晓国　隐居只在一舟间　68cm×136cm　纸本设色　2012年

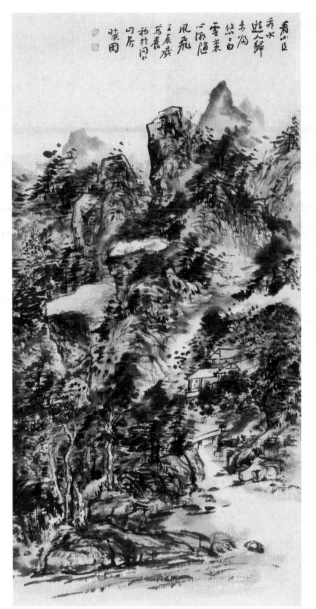

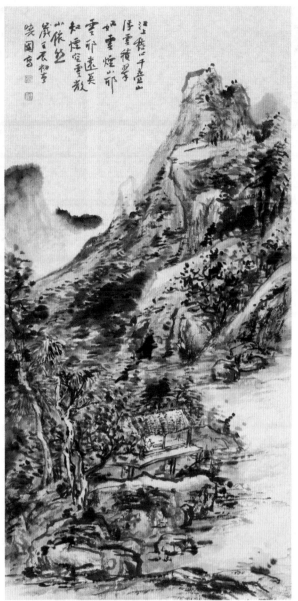

申晓国　看山且看水　68cm×136cm　纸本设色　2012年
申晓国　江上愁心千叠山　68cm×136cm　纸本设色　2012年

一日行径

申晓国/文

虽独处一室，与古今音画相对，又时时自照心灵。

晨起即扫，琴乐渐起，茶香四溢，饮数杯，立于画桌前，边画边听，古琴曲音泪泪流出，盈入肺腹，数位先生专辑，不觉听罄，其音如诉衷肠，如悦人生，似乎挥弦只在昨日。于细微处听得心灵深处，有时停画抚琴，若有所思，如歌如吟，不能罢手，此音只应天上有，琴音袅袅，余音不绝。

画山水云间，出乎腕下，洋洋洒洒，是世间景，是心之搁不下的一片情。小坐视窗外，熙熙攘攘，人间过客，忙忙碌碌，人世营生。

抄古人语论，上下宇宙，前不见古人，后有来者，只沧海一粟，似乎明白了，今生前世，本一经生，笑傲江湖，一介铜碗豆儿也蹦蹦硬。读到会心处，也曾拍案，却思登临意，抚琴动操，欲令众山皆响。偶尔长啸，并无人听。

风吹过，画幅卷扬，心在画里，心浸琴中。偶下楼绕巷闲看叫卖，收拾瓜果归，也食人间烟火，裹腹无时，三果两饼。无事常思与友酒觥交觞微醉后，昼寝作白日梦，忽到三更。

近晚，箫咽数声，阳关思苏武，落日故人山水情。

入夜，雨至，热流暖风，电闪雷鸣。摊开了感情薄，将这琐碎的一一记下，蝇头小楷甚是写得高兴。

卧看《黄庭》与《心经》，不觉书抛歪头恍入梦。夜深忽忽的一惊，谁家猫儿叫得忒多情，似婴儿般的哭声，又看数行才关灯。

好一场的美梦！

申晓国 送别图 10cm×34cm 纸本设色 2012年

酒记

申晓国/文

吾少时，父素好酒，常聚十数人于敝庐。每饮，必备佳肴数碟，炖肉则香飘邻里，路人驻足，言，今夜贵府又酒？吾笑而不答。客来，饮至微醺，父豪饮先醉，仆倒床头，鼾然入梦，客仍饮，至深夜，或至凌晨，猜拳拼牌，尽兴而散，母候，收拾残局，并无怨。

及长，读书离乡，访友交往每不离酒。晋人好汾酒，饮南方酒多不适，如远游，好酒之人必备汾酒、白玉、玫瑰、竹叶青，有三十年、二十年陈酿，少则一二瓶，多则四五箱。亦有带陈醋者，"醋、酒、面"，晋人饮食必备也。

古之文人爱酒者众矣，陶渊明"既醉而去，曾不吝情"、李太白"但得醉中趣，勿为醒者传"。亦如东坡居士"夜饮东坡醉复醒"，皆欣欣然与酒有不解之缘。元钱选诗云："不管六朝兴废事，一尊且向图画开"。"能画嗜酒，酒不醉不能画趣"，"醉里春归寻不着，眼明忽见折花枝"。古往今来，酒人辈出，酤者愈众。

抚琴、拼茶、对饮，书画皆吾心之所好也。

晨起、夙夜作画，佳思泉涌，于抚琴、焚香中意向得

之，时置一佳酿于案头，且饮且画，兴来落笔如疾风骤雨，过后得妙笔不可名状，欲写不能。

　　有友至，白菊红袍，伏砖团饼，或冲或煮，品茗味茶，啜甘咽苦。半晌忽忽而过，饥，则聚于可口小馆，饮数杯小酿，脸红耳热，不觉信口开河，或偈语坐禅，或博闻强志，畅议尽兴，不一而足。返，宾主坐定，看茶，饮须臾，腹酒未散，鼓琴一曲，多弹《酒狂》，在座皆击节，复斟，饮少辄醉。

　　每欣，邀五好友饮酒，以散气，必大醉，不觉体统尽失。醒后信誓旦旦，不数日又聚，复醉。家中妇劝戒，言邻有一壮汉饮酒过度而亡，以止酒。将惑问于友，言：非酒也，人之故也。须适时，要得意，惟有度。醉者，量不能自制。

　　近读《管辂别转》言酒事：诸葛原与辂别，诫以二事，言："卿性乐酒，量虽温克，然不可保，宁当节之"。辂曰："酒不可尽，吾欲持才以愚，何患之有也"？今非昨朝，当听劝酒良言，吾等虽饮仍须以本自重。《礼》曰："君子之饮酒也，一爵而色温如也，二爵而言言斯，三爵而油油以退"。"君子可以宴，可以醑，不可以沉，不可以湎"。

　　虽好酒，须明理，然明酒理者又何人？

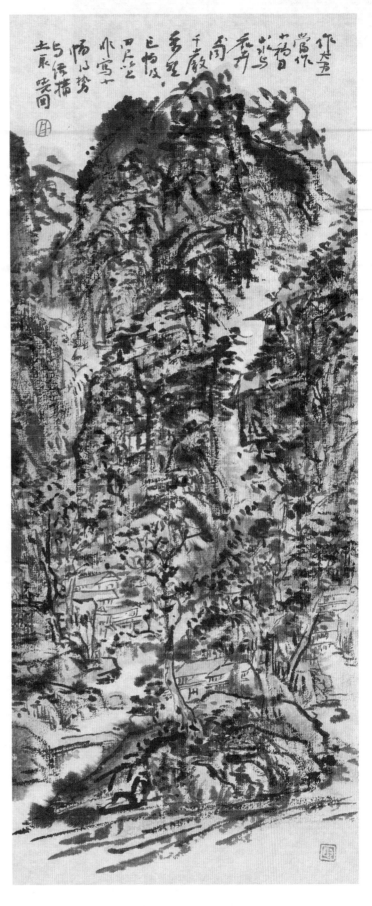

申晓国　课稿　　纸本设色　2012年

程大利

1945年生，江苏徐州人。中央文史研究馆馆员，中国文联委员，中国美术家协会理事，中华文化促进会理事，中国书法家协会会员，中国美术出版总社编审，中国国家画院导师，荣宝斋画院导师。自1992年起享受国务院特殊津贴。

程大利画语

程大利/文

笔墨文化是中国特有的，对笔墨的敏感似乎是中国人与生俱来的天性，而文人更把笔墨文化推向理性高度。《周易》的"易"是变，《易经》最早阐发了艺术的辩证关系。刘勰以"易理"为框架，建构为洋洋大观的体系，生出两仪之说，三才五行之论。验证着"一阴一阳之谓道"，天和人等两极辩证的关系。人们努力寻找一种和谐和平衡。从这点出发，中国艺术的本体规律被总结出来了，这就是笔墨的辩证法。"以一管之笔，拟太虚之体"这是宗炳的话，太虚就是我们说的道，道是什么？是中国艺术的最高境界，人和自然的关系，人和自身的关系，人和社会的关系，这种关系的核心就是道。中国艺术最重一个道字，这确实很神圣，把问题说得很高又非常明白。中国哲学似乎天生就是为艺术而设计的哲学，中国哲学不是用来发展科学的，而是成就艺术家的。

对中国艺术最大的批评就是一个字"俗"，在中国古人看来，一有匠气，人就"俗"了，没得医了。当然也有去俗的办法，就是读书，董其昌、黄宾虹等反复谈到这个问题，这就对心灵提出要求。再加上中国的笔墨文化天生对人格有要求，一千五百年前的谢赫在《古画品录》中谈到气韵生动和骨法用笔，唐代张彦远谈到"生死刚正谓之骨"，生死刚正是人格要求。书法行笔忌尖、忌滑、忌流、忌浮、忌轻、忌薄。做人又何尝不是如此呢？用笔如做人，要实、要厚、要重、要沉、要拙。拙比巧好，重比轻好，沉比浮好，厚比尖好。宁拙勿巧，巧是小聪明，拙是大智慧。黄宾虹是大智慧，他在世的时候名气不大，说自己的画五十年之后方有定评，他预见到了。

中国的艺术强调养气，尤其文人的艺术是"闲"出来的，是从散淡悠闲中淘养出来的。"修身、齐家、治国、平天下"，这条路上充满拼博、竞争，实现"兼济天下"理想的毕竟只是一部分人。很多人非常失意地退了下来，被排斥在功利大门之外，这时有一个东西在等他，就是老庄哲学。在这些退和隐的一部分人中，琴、棋、书、画成为生活的主要内容。以琴棋书画这种修养的方式调节身心，让心绪回到自然的状态，同样可以成就大艺术家。就是说"达"和"退"都能成为艺术家，关键在于心态。

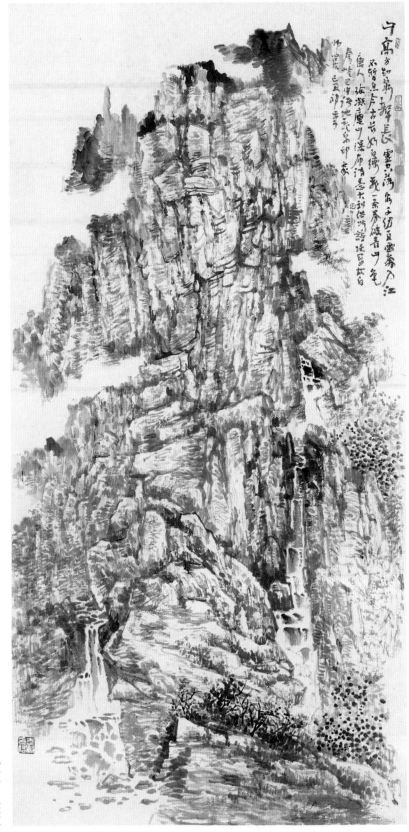

程大利　山高方知琴声长　68cm×136cm　纸本水墨　2009年

赵俊生

1944年生于天津。现为中国美术馆艺委会委员，中国美术家协会会员，日中水墨交流学会理事，东方美术交流学会会员，国家一级美术师，文化部美术高级职称评审委员，中国国际书画研究会副会长。

赵俊生的水墨风情

马鸿增/文

观赏赵俊生的水墨人物画，不由发出会心的笑：这是作品中蕴涵的幽默与诙谐。

赵俊生的画大体可分为"趣雅"与"趣俗"两种类型。"趣雅"者，如三叟行吟、五叟觅句、东坡赏竹、抚琴赏梅、醉酒消夏。虽是画古代文人雅士，构思却为平常的生活情景，一个个快乐的神情生动而夸张，不见有什么"道貌岸然"之态。"趣俗"者，如旧京风情系列之天桥杂技、街边剃头、江湖牙医、卖豆腐脑、赏杏仁茶。这些人本来就是寻常百姓，自然可以施展略带漫画式的手法，寥寥数笔而得传神之趣。虽雅亦俗，虽俗亦雅，目的在于雅俗共赏。赵俊生以现代文人的眼光，快乐与欣赏的心态进行艺术创作，颇为符合传统画论中"寄兴写意"、"怡悦性情"的价值取向。

与此相适应，赵俊生在水墨语言上显示出一种轻松、灵动的笔调：他将人物设置在某种山水情景之中，天人相知，增添了作品的厚度。不妨可以说，他是用文人写意画的笔墨绘写世俗化的生活风情。他对传统水墨语言多有领悟，悉心研摹过石涛、八大、任渭长等先贤名作，故运笔、施墨、用水都得心应手，经得起推敲。形象塑造上吸取了古代风俗画的夸张变形，乃至民窑青花瓷画所呈现的别有风味的拙趣和率意。他又擅题画，诗文书画交融互补，更贴近传统文人画形态。人间需要欢乐与温馨，需要赵俊生这样的传播幽默之美的画家。

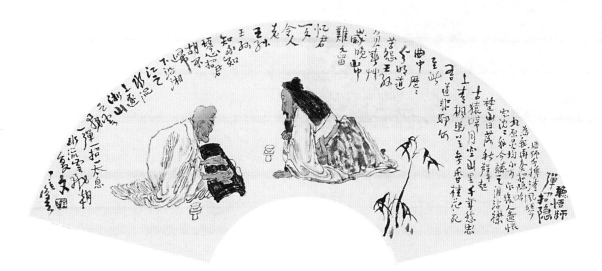

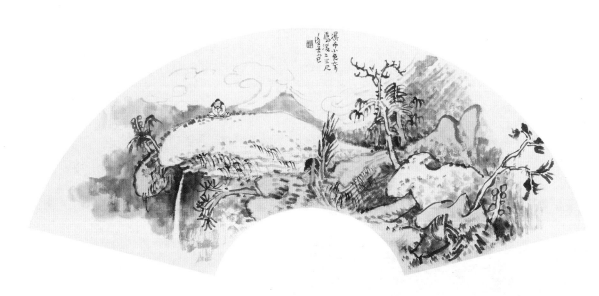

赵俊生　扇面之一　30cm×68cm　纸本设色　2012年
赵俊生　扇面之二　30cm×68cm　纸本设色　2012年

1958年生于江西，1980年毕业于江西师院南昌分院美术专业，从事新闻出版工作近二十年。作品多次入选全国美展，数次获奖。现为中国美术家协会会员。江西美术出版社副社长、副总编辑。

傅廷煦

傅廷煦印象

陈履生/ 文

　　傅君廷煦，赣中画人，寄寓京城公干，闲时操管，以笔墨遣兴。廷煦好山水，一丘一壑悉心营造，山峦起伏间显现巧思，布置得宜，情景入微。古人云：作画莫难于丘壑，丘壑之难在夺势，然不夺则境无险夷。廷煦同乡中朱耷所画，以险夷为丘壑之境，然廷煦之画不求险夷，静中求境，亦为丘壑之法也。画无定法，能得己意，乃可传世。廷煦好古，董其昌、四王诸前辈皆为其导师。廷煦虽少有临写，却研读精深，故出手不凡耳。廷煦之画不求尺幅之大，因其小而有精，此迥异时人之想，合乎其性情，虽不见挥洒，却有静写之趣也。

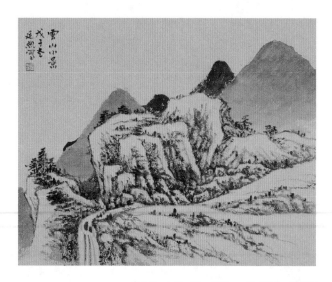

傅廷煦　山水　34cm×45cm　纸本设色　2008年

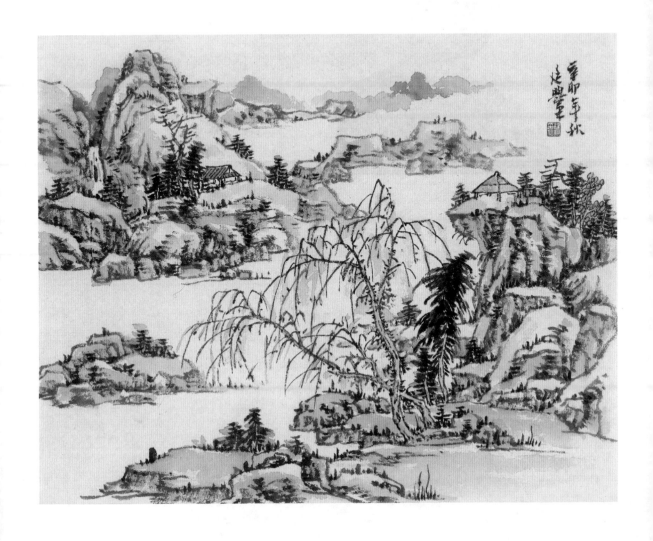

傅廷煦　山水　40cm×68cm　纸本设色　2011年

罗江

1959年生于云南楚雄。先后毕业于湖南省工艺美术学院、云南省艺术学院、华东师范大学中文系，分别获学士、硕士学位。2004年至2006年深造于中国国家画院。国家一级美术师，云南大学兼职教授，享受国务院特殊津贴专家。

奇峰入笔起诗篇

杨勤/ 文

看罗江的山水图轴，极为震撼。山河奔腾，气势迎人而来；疏叶数点，偏透满纸风雨。笔墨过处，峰峦横拖；云端俯瞰，沟壑历历。布局精妙，看似不循法度了；笔墨纵横，实则进退由心。庸常之作多矣，罗江之山水，犹如淋上一场惊雷带来的透雨，那股天地自然的蓬勃之气扑面而来，洗去满眼尘埃，留下"力量"二字。

天地的力量、自然的力量、艺术的力量。归根结底，即"天人合一"的力量。

山水扑入眼帘，落于笔墨，本身就携带着画家的精神。人类延宕了不过数千年，而山峦沉默着伫立不知多少个世纪。那坚守的执著、高处的巍然淡定、与天穹无声的对话，不是智者，是无法领略的。罗江的山，何止是山。他笔下的山有着魂魄，有着雄霸之气，浩然之气与沉静之气。莽苍苍处，如潜龙深藏。然潜龙固然深藏，自有飞腾之象。罗江画出了山的神，山的髓，山的飞腾。欲飞未飞之际，别有广阔天地。能读懂山精神的画者，是山的友侣，其精神一脉，定有相通之处。

罗江之山水，不只大开大阖，奇峰叠嶂，也有细瀑纤树，清丽文章。寥寥几笔瘦枯之墨，化作激流水瀑；点点或浓或淡之痕，袅娜之树出焉 —— 点线之间，动静之间，相呼相应，如生命之和谐与共鸣。

若用诗的风格来诠释画作，罗江笔下的奇峰叠嶂，犹如大漠戈壁、旷野天清的边塞诗，雄浑强悍，劲风袭面；清丽之作，又仿佛王维的清泉幽涧、明月松间，白描之中，禅意沁心。两种风格，统一于画者的襟怀之中。由此可知，侠骨柔情，本为一体；剑胆琴心，惟痴为真。所谓无情未必真豪杰也。笔端流露之微，正是画品上乘之所。

罗江着墨于自然山川，而境界若此，可窥见其抱负：先人物，再天地。天地人，天人合一。笔墨纵横之处，大千世界尽收腕底。引领画家的灵感之神，已经预先铺排了轨迹。

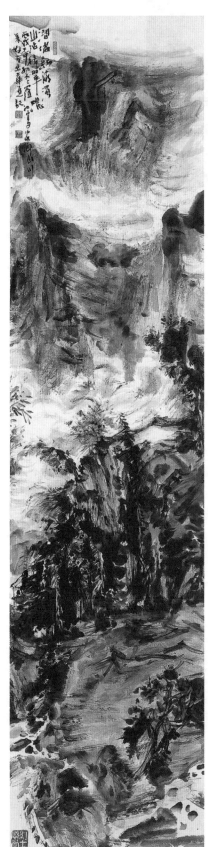
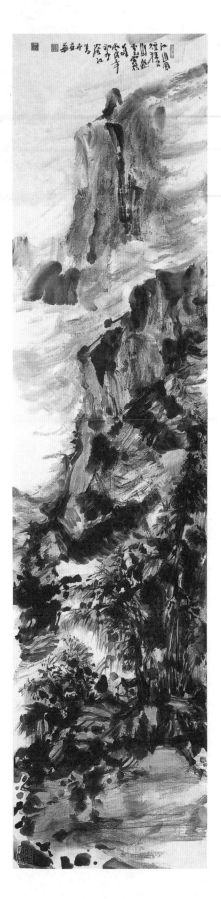

罗江　江山风烟　68cm×138cm　纸本设色　2006年

罗江　涧满新　68cm×136cm　纸本设色　2006年

杨中良

壬子年（1972）生，山东蓬莱人。现任荣宝斋《艺术品》杂志执行主编。系全国青联委员，中国书法家协会会员。结业于中国艺术研究院中国书法院研究生课程班。

中良和他的意境

刘墨/ 文

每一回进到宝续堂的屋子里，都可以看到他的墙上有新的物件，如果是中秋时节，就会有齐白石画的菊酒，而冬天，则是梅花。春天，自然是梅花或水仙，有时也是牡丹，水灵灵的，不带一丝的俗气。我也喜欢他摆在案头的各式各样的水盂，还有各式各样的小勺子，都让人喜悦，爱不释手。有些字画是旧的，却不见任何的霉斑，一切都仿佛是新的，气韵生动，却承载了岁月的风神。

每一回从朱雀门的宝续堂出来，口颊间都会留有淡淡的茶香，如果仔细嗅嗅衣襟，应该还有墨香。花草扶疏间，也仿佛有山间林气。

杨中良就应是住在这样的地方，在那里写字，画画，刻印，以及与朋友们说笑。

见他的画，先是花鸟，然后是山水。

花鸟也带着春天的气息，枝掀叶举间，带着自家的情怀；至于他的山水，我更喜欢了，与时下相反，他不是不能画大画，而不是非画大画不可，所以小小的篇幅，一山一水，一叶扁舟，或一棵松树，或一钩新月，有时高士也伴着鹤，萧散历落，着意简淡，溢着满纸的清逸。古人说："得趣不在多，盆池拳石间，烟霞具足；会心不在远，蓬窗竹屋下，风月自赊"。中良的画，止有此感。

何以故？因为他呈现的不是自然的山水，而是生命的清欢，所以意境充盈，敷陈着自我内在的生命感受。

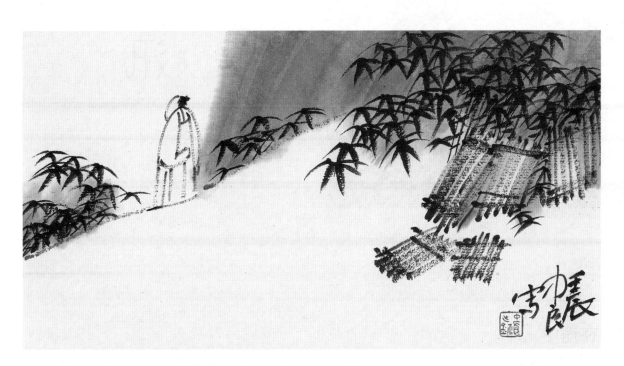

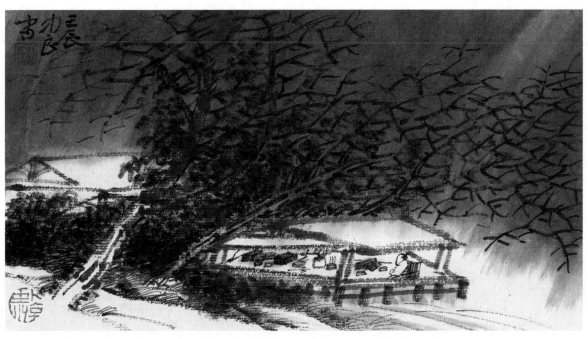

杨中良　门外　12cm×23cm　纸本设色　2012年

杨中良　夜雨　12cm×23cm　纸本设色　2012年

潘汶汛

1976年出生于浙江，1999年毕业于中国美院国画系。2004年毕业于中国美院国画系获硕士学位，同年留校任教。2010年获中国美术学院国画系博士学位。现为中国美术学院国画系副教授。

在途中 潘汶汛/ 文

　　云山云石沧乱，人间心意掩映其中，一直是我偏爱的主题。生命归去来兮，亹亹布置，他们没有具体的属性。这样，更接近观者自己。

　　画，寄托某种思念。毛笔是特别有趣的工具，柔软地饱含水分，厚重得能承载连绵情意。水和墨都伺机地留下痕迹。这些痕迹并不清晰于某种外向的表达，我不企图直接去表述世界，任何一种表象判断都有损于本身的完全。我认为有意思的作品应该有一定"暧昧"的气质，一种距离，一种态度。绘画时，与纸面上的随机变化做游戏，是它的心思还是我的心思？还是一场共同演绎的梦？随机，是不做解释的暧昧。它不说："你该"或"这才是真理"。如同自然生长的方式一样任人推敲。

　　有时也像一场引诱。谁引诱了谁？如雪泥鸿爪般，暧昧之意可能更接近真实。水与墨沿着云龙宣草茎透露出温暖的空灵。我们可以在里面游戏、撒慌、演绎真实与不真实。观者在心，"企向混沌"中意直觉。韩愈有诗"使机应于心"，一片物质即是一种抽象，瞬、点、线、面、体，都是抽象。每一个不同的心，暧昧的距离，抽象的单纯可能更接近彼此认知的世界。

　　让这些印迹牵引读者，也牵引我自己，窥探一方天地。我喜欢看到各样的事物慢慢升起，舒展开它们纤长的触角，如夜空的小星，水里荡漾的莲花，去撩动人们的心弦。一些莫名的快感，隐匿在具体表面的背后，它无处不在，却无法描述。我们踏雪寻迹，都在途中。

潘汶汛　树下之约　96cm×180cm　纸本设色　2011年

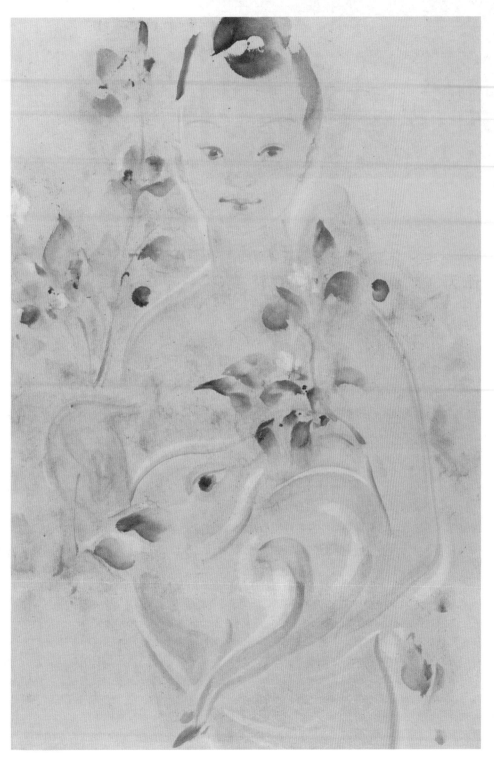

潘汶汛　呦鹿南风 60cm×80cm　纸本设色　2011年

1978年6月生于辽宁开原，2001年毕业于鲁迅美术学院中国画系，获得学士学位。2004年毕业于鲁迅美术学院中国人物画工作室，获得硕士学位，现执教于北京工业大学艺术设计学院。

王煜

作为＂刺点＂的水墨问题

王煜/ 文

"刺点"（punctum)意为刺伤、小孔、小斑点、小伤口之意。是罗兰·巴特作为照片观看入口的关键词。"照片上的'punctum'是一种偶然东西，正是这种偶然的东西刺痛了我（也伤害了我，使我痛苦）"。（罗兰·巴特)恰恰是这种作为进入照片（画面）关键性"刺点"，由此生发并延展至最后支撑起画面的全部意义。"'punctum'穿透、刺激和留下斑痕，它总是或多或少地潜藏着一种扩展的力量，这种力量常常是隐喻式的"。（罗兰·巴特)

搜寻水墨的"刺点"一直以来是我水墨画创作的基点和动力源。在泛图像化时代与媒体化时代的今天，利用图像资源已成为普遍的创作方式之一。原照片自身的原"刺点"，有意无意地支撑着照片本身。怎样利用原"刺点"，是剔除、嫁接还是转换？怎样把原"刺点"转变为绘画的"刺点源"，是我要思考的问题。如何有效利用具有新闻属性的照片，剔除原新闻性"刺点"，从中提取我认为的"刺点"元素（动作、姿态、表情、关系等），转变为新的"刺点源"，再加上其他图像资源的"刺点"依次提取与叠加，随着"刺点"不断地放大，由点及线直至面，继而完成整个画面意义空间。也就是说我的画面缘起痛感继而蔓延整幅画面直至痛感完成。

一直以来，作为本体论的传统水墨画理论指导着水墨画的发展，但绝大部分理论支持都是在"意境论"、"笔墨论"、"材料论"、"语言论"、"身份论"等水墨本体层面纠结不堪。而作为绘画的水墨画，由什么进入，为什么进入画面本身的思考和论及甚少，造就了大部分水墨从业者不论原由直奔水墨形式外衣本身，沉溺于样式化的短暂欢愉当中而不能自持。恰恰也娇惯了欣赏者的审美惰性，既而形成了水墨固有样式化的审美方式与审美观。我始终强调作为绘画的水墨，把水墨纳入到较大的语境中审视，而非仅仅是作为中国画的水墨。特别是进入当代语境的水墨画，就自身的出路问题也困扰着水墨从业者们。在当代艺术强调介入性的语境里，没有为水墨提供有效的切入口。水墨不能简单地成为以西方后殖民审美文化中心的拼盘艺术画种，针对西方审美而言水墨的东方意境与禅意化的审美趋势，也不能成为水墨的最终归处。

就图像绘画而言的视觉艺术，水墨应具有其他绘画形式的共同属性与特质，同时避免水墨堕入样式化的危险，以"刺点"为切入口进入绘画当中。具有新鲜的"刺激源"的水墨也规避了掉入简单普世的个人抒情化的巢穴之险。"刺点"的介入，为水墨绘画注入了鲜活的生命力。"每一刻都是崭新的"，而非进入表面样式化的效果。表面样式化一直以来作为鉴别水墨

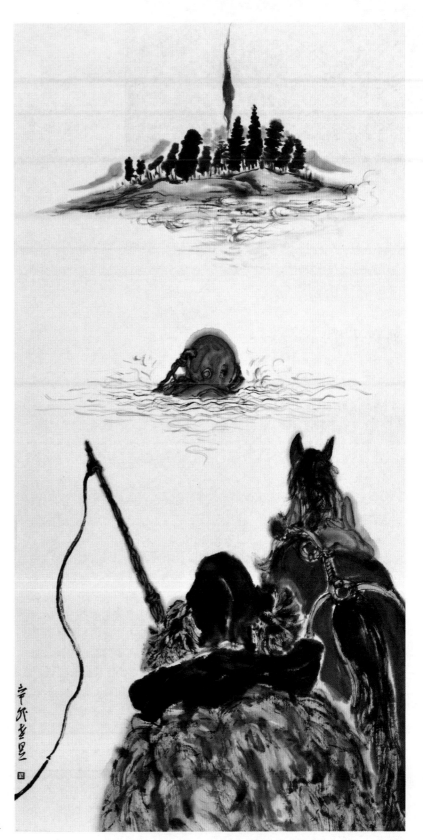

画趣味优劣的庇护点，成为水墨安逸的避风塘。也为水墨本身高高挂起而不直面世事找到诸多借口。兼具"刺点"意味与表现性水墨方式不失为水墨现代化转换提供一条可行之路。由"刺点"引发的'生'意加上表现时的"生"意，返回到作为绘画的水墨艺术朴素认识的原点，进而到达水墨自身的完全性自觉。

　　"在某种临近极点的原始情境里，虚拟地接近最初的渴望被描绘出来的混沌"（任海丁），如今面对以既定的形式语言为表现手段，套入到简单的自设安逸情境命题当中的水墨绘画生态，以"刺点"为基点，返回到绘画最初的原点，找寻剥去华丽外装之后的真实，召回水墨艺术久违的荣光。我想这也许能为水墨泛化的今天，注入一剂强心针。艺术无外乎是人类欲望的分泌物，没有欲望，艺术从何谈起？

王煜　观　50cm×97cm　纸本设色　2011年

徐子桥

1964年生于河北省清河县。1983年毕业于河北大学工艺美术学院。先后研修于北京画院、中国国家画院。现为河北省美术家协会会员、河北邢台美术家协会副主席。

画家子桥　雨竹/文

初识子桥兄，源于对荷花的热爱。

一次偶然的机会，朋友们相聚茶楼，品茶，聊天。我被墙上的一幅画吸引，画面上朵朵栩栩如生的荷花绽放眼前，为这炎热的夏季带来一丝清爽与宁静。每一片叶子和花瓣，都尽情地生长着，舒展着。张扬不失真诚，美丽不失谦和，无丝毫矫揉造作之气，虽生于污泥之中，却带着一身冰清玉洁。很想知道作者在怎样一种心境下创作，竟能把荷花的品格与自然如此完美的结合。

在朋友的引荐下见到了慕名已久的徐子桥。

一幅金丝黑边眼镜，略微显长的头发，朴素的衣着、风趣的言谈中夹带着真诚与自然。徐子桥出生于河北农村，其创作灵感离不开所生长的土地。如他说："好的作品出自于真情实意。对待艺术如做人一般，不能有一丝一毫的虚假"。在追求艺术的道路上，他更加注重艺术本身的价值，以及透过艺术作品所展现的思想与灵魂。在朋友们眼中，他是性情中人，亦是满腹才华之人，他也曾自嘲为风流才子。其风流在于他的思想可以超越时间和空间，才子是其孜孜求学，不断进取并对艺术创作灵感的解读。

与子桥兄相处，如同品读一篇散文，一首元曲。正如他的作品，形散而神不散。他创作的一幅幅画卷，或张扬，或幽怨，或挣脱，或禅定。真实体现着自然万物的和谐与奋争。

落木生节，常水生德，是我透过他的作品所看到的，正是子桥兄身上所体现的。

一画一世界，一道一人生。愿子桥兄能够创作愈多愈好的作品。愿所有善良的人们，心如莲花——圣洁，愉悦。

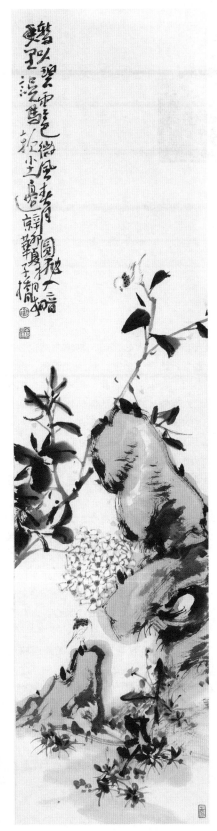

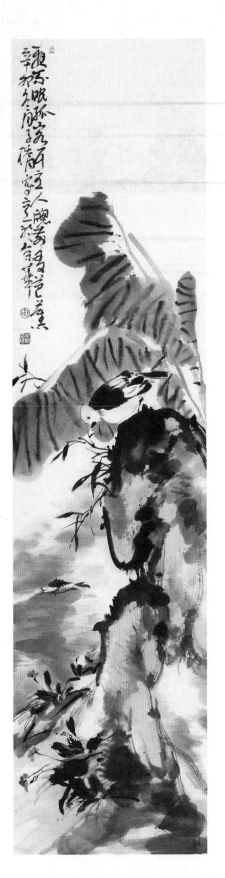

徐子桥 花鸟 34cm×136cm×2 纸本设色 2011年

鞠崧楠

1966年生于江苏常熟。1989年毕业于镇江高等师范专科学校美术系，1997~2000年就读于南京师范大学美术学院研究生班。现为中国美术家协会会员，常熟市书画院中国画工作室主任，国家高级工艺美术师。

物使之然也

鞠崧楠/ 文

　　《礼记》中《乐记》载："凡音之起，由人心生也。人心之动，物使之然也。感于物而动，故形于声。声相应，故生变，变成方，谓之音。比音而乐之，及干戚羽旄，谓之乐"。"物使之然也"，"感于物而动"，是说音乐之源。音乐创作如此，美术创作亦是如此。比较有效的"捷径"是写生。写生对于画家来讲尤为重要，它可以从自然物像中获取创作素材与灵感，并通过主观感受表现自然物像。每个人的感受不尽相同，表现在作品中各具差异。画家通过笔墨来实现自己的艺术主张，表达思想情感，是对自然物像的独立感悟。这种感悟，是建立在画家审美、气质、品格、学养、游历等基础上的。中国画非常重视意境表现，这种意境不是如实的表达物像，而是"受之于眼，游之于心"的心灵感悟，是"感于物而动"。

　　画家的内心是焦虑的、悲悯的，其痛苦也就是如何将心与物调和一处，而产生画意与画趣。意是人的思志，趣是形的直觉，意趣相投便生出了境界。大自然是美丽的，愁苦悲哀是痛苦的，二者是冲突的，又是调和的，能将二者调和的是诗人，是画家。

　　《文心雕龙·物色》有记："物色之动，心亦摇焉"。山因流云而晦明，水因沉沙而深浅，花有荣枯，人有生死。它们使我心动，心动则情动，画家就是在物与心交合处定格为作品，皴山染水，意在卧游托寄情感，说画山写水不如说是画自己，见性明心。画作是永久的痕迹，是文化的传承。

　　在寻找新的语言组合方式时，更要强调笔墨自身的潜力与可能性，加强画家自身的修养，儒家讲"修身、齐家、治国、平天下"，"修身"是第一位的，修身是为了"立格"。深谙中国传统真谛的陈师曾在对中西绘画的比较中提出："第一人品，第二是思想，第三才情，第四学问"。鲁迅在《传播美术意见书》中也强调指出："美术家固然须有精熟的技工，但尤需有进步的思想与高尚的人格"。只有这样，才能建立一种全新的"笔墨排列次序"。笔墨必须在传承中发展创新，舍弃那些"熟知"，多创造些"阳生"。

　　马尔克斯在《百年孤独》言，"当一片叶子使你落泪时，它已不是片叶子了"。在特定的环境下，一片飘动的云，一泓清水，一只小鸟，一声虫鸣，都能为之动情。"月出惊飞鸟"，那惊飞的不是鸟，而是画家的心、诗人的情。一个形，一条线，一块色，一片墨都是心灵过滤而生发的情感符号。才是天才，艺是自修。相信只有创新才能改变未来。

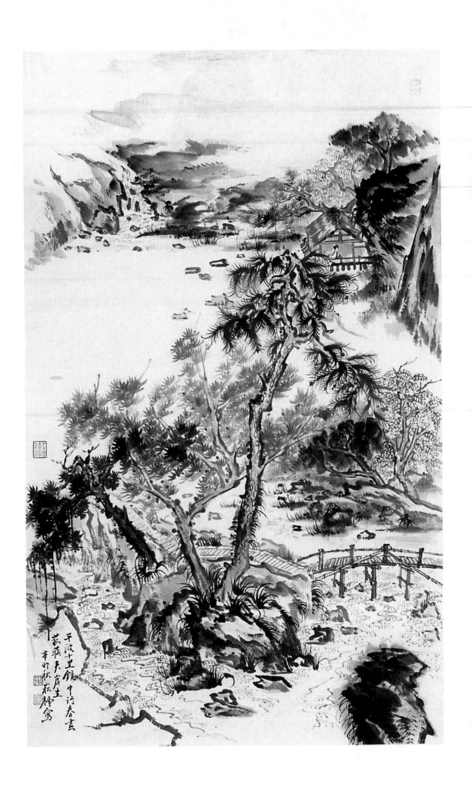

鞠崧楠　平波十里镜中行　45cm×96cm　纸本水墨　2011年

张福朋

字依芮，1985年生于山西运城。2011年年毕业于山西师范大学书画研究所，获硕士学位。山西省书法家协会会员。现任《品逸》杂志编辑。

依芮微言　张福朋/文

　　余学书，初以汉隶《曹全》入手，每日临帖，汲汲数年，得中锋笔力。又倾心米芾，窥其斑豹，尤仪险劲之姿。后钟情王铎之涨墨华滋，以为得妙墨之理。继而追二王，仿东坡，涉傅山，浑浑沌沌之中又每每倾倒。心摹手追，倘佯其间，神清气爽。然书道精深，技通乎道。非朝夕之能成，此毕生之求也。

　　徜徉于书林之间十余年，从少年茫然无知到今之略知一二，虽未能尽撷其英华，佩其香萝，但也浸淫良久，收获几许。于书学心向往之，偶有心得，不敢自弃，捉笔成文，见诸同仁。于书艺视若知己，孜孜以求，走笔游墨，舒我心怀。偶有佳作，投于报端，应之展览，或有付梓，偶有嘉奖；书乃心画，享悠游之闲，畅挥洒之怀，至于浮名，岂吾所求焉！

　　余求师问道以来，幸承诸位先生激励有加，策励于我。与诸师相处，堂内师生，课外朋友，学术生活，无所不谈，醍醐灌顶，多有得益。七载长短，酸甜苦辣，俱做华章！回首来路，流年不复。前路漫漫，吾将勇往前行！

张福朋　行书　60cm×240cm　纸本　2010年

张福朋　行书　40cm×180cm　纸本　2010年

行情速递

画家	画种	画价（元/平方尺）
B		
边平山	写意	20000
毕建勋	人物/创作	10000 / 20000
白云浩	人物	3000
C		
陈鹏	花鸟	10000
陈永锵	花鸟	20000
陈子	人物	20000
陈平	山水	50000
陈向迅	山水	20000
陈国勇	山水	20000
陈钰铭	写意	10000
陈传席	山水 / 花鸟	16000 / 12000
陈子游	花鸟	4000
陈德洪	花鸟/山水	5000
陈一耕	山水	5000
陈玉圃	山水	30000
陈忠康	书法	4000
陈震生	人物	5000
陈十田	山水	4000
程大利	山水	30000
程宝强	人物	3000
崔子范	花鸟	40000
崔晓东	山水	30000
崔振宽	山水	15000
崔如琢	山水/花鸟	120000/60000
崔海	水墨	12000
崔见	山水	10000
崔进	水墨	20000
崔强	花鸟 / 山水	2000 / 4000
常进	山水	10000
常朝晖	山水	8000
曹宝泉	人物	8000
初中海	书法/山水	2700/15000
D		
杜滋龄	人物	20000
丁立人	人物	20000
丁中一	山水/人物	8000
丁文娜	人物	3000
丁比凡	写意/工笔	3000/5000
戴卫	山水	30000
戴顺智	山水	10000
董良达	山水 / 牡丹	12000 /10000
大乐	人物	8000
窦金庸	花鸟 / 山水	4000/5000
邓远波	花鸟	15000
F		
冯远	人物	100000
冯大中	写意 / 工笔	20000 / 100000
范存刚	花鸟	30000
范曾	人物	240000
范扬	山水/罗汉	50000/70000
范治斌	人物	8000
范银山	山水	2000
方楚雄	花鸟	20000
方增先	人物	30000
方骏	工笔/写意	35000/20000
方向	山水	12000
方土	花鸟	8000
方楚乔	山水	8000
傅廷煦	山水	5000
G		
郭怡琮	花鸟	50000
郭石夫	花鸟	50000
郭全忠	人物	16000
郭睿	工笔/写意	4000/3000
高英柱	花鸟	6000
高相国	山水	10000
高立峰	山水	5000
苟剑华	山水	3000
戈晓湘	写意/工笔	4000/6000
H		
霍春阳	花鸟	60000
何水法	花鸟	40000
何加林	山水	40000
何家英	写意	230000
何士杨	人物	11000
何国门	花鸟/城市山水	2000/5000

画家	画种	画价（元/平方尺）
何家安	山水	8000
胡 石	花鸟	15000
胡宁娜	人物	8000
胡正伟	人物	15000
韩 羽	人物	30000
怀 一	人物	10000
黄永玉	写意	50000
海日汗	人物	8000
韩英伟	花鸟	6000
韩拓之	花鸟	4000
郝邦义	花鸟	6000
华其敏	人物	20000
黄乐辉	书法	1000
J		
江文湛	花鸟	30000
江宏伟	工笔	40000
贾浩义	人物	20000
贾又福	山水	160000
贾广健	写意/工笔	6000/60000
季西辰	写意	20000
纪京宁	人物	20000
姜宝林	花卉	20000
蒋世国	山水/人物	10000
靳卫红	人物写意	10000
金心明	人物	8000
鞠稢楠	山水	3000
K		
孔戈野	山水	5000
孔维克	人物	20000
康健寨	山水	5000
亢佐田	花鸟	5000
L		
李文亮	大写/小写	15000/20000
李宝峰	人物	20000
李世南	人物	60000
李 津	人物	20000
李 桐	人物	10000
李水歌	花鸟	5000
李少文	人物	30000
李健强	山水	8000
李孝萱	古人/现代	30000/60000
李世苓	花鸟	5000
李乃宙	人物	15000
李东伟	山水	20000
李庆富	人物	6000
李 燕	花鸟	20000
李晓明	花鸟	6000
李 翔	人物	20000
李 萌	人物	5000
李爱国	人物	10000
李小可	山水	20000
李宝林	山水	20000
李广平	写意	10000
李晓柱	水墨	10000
李明久	水墨	10000
李学明	人物	10000
李 勇	山水	8000
李振军	山水	5000
李一峰	花鸟/山水	5000/8800
李晓君	书法	1000
李 阳	花鸟	3000
李魁正	花鸟	30000
李雪松	花鸟	6000
林 墉	人物	25000
林容生	山水	20000
林海钟	山水	20000
林 伟	山水	8000
林 蓝	花鸟	8000
林丰俗	山水	10000
林 峰	山水/人物	3000
刘文西	人物	80000
刘大为	人物	120000
刘二刚	人物	20000
刘进安	人物	80000

画家	画种	画价（元/平方尺）
刘彦湖	书法	8000
刘庆和	人物	30000
刘国辉	人物	20000
刘怀山	山水	30000
刘明波	山水	6000
刘勃舒	写意	30000
刘文洁	山水	20000
刘 牧	山水	10000
刘泉义	写意/工笔	6000/60000
刘 墨	花鸟/山水	6000
刘贞麟	花鸟	3000
刘小峰	花鸟	2000
刘 鹏	人物	4000
刘万鸣	花鸟	20000
雷 苗	工笔	20000
梁占岩	人物	80000
梁海福	山水	6000
龙 瑞	山水	40000
卢禹舜	山水	30000
卢辅圣	重彩	10000
老 圃	果蔬	8000
吕绍福	山水	5000
吕云所	太行/风情	30000/12000
罗 江	人物/山水	8000/6000
M		
马国强	人物	15000
马 骏	人物	8000
马 刚	山水	8000
马振声	人物	10000
马海方	人物	20000
马兴瑞	花鸟	5000
梅墨生	花鸟/山水	40000/50000
满维起	山水	20000
明 瓒	山水/花鸟/人物	4000/6000/8000
苗再新	人物	20000
苗重安	山水	20000
莫肇生	山水	8000
莫晓松	花鸟	30000
N		
衲 子	花鸟	20000
聂干因	人物	10000
聂 鸥	人物	20000
南海岩	人物	30000
P		
彭先诚	人物	30000
彭 薇	写意	10000
潘汶汛	人物	10000
Q		
丘 挺	山水	20000
丘 宁	人物	3000
秦 海	花鸟	12000
齐辛民	花鸟	10000
齐梦初	水墨	5000
钱忠平	人物	5000
秦修平	人物	8000
R		
任 清	写意/工与	8000/10000
任继民	人物	30000
S		
石 虎	人物	50000
石 齐	人物	80000
施大畏	人物	20000
史国良	人物	180000
申少君	人物	20000
申晓国	山水	6000
舒建新	山水/人物	30000/50000
孙海青	人物	5000
宋玉麟	山水	20000
宋唯原	山水	10000
邵 戈	山水/花鸟	8000
邵坦中	花鸟/山水	6000/10000
孙君良	山水	8000
孙大宇	工笔/写意	8000/4000
沈全成	山水/花鸟	5000
沈 青	山水	2000
隋 牟	山水·花鸟/人物	3000/4000

画家	画种	画价（元/平方尺）
T		
唐勇力	人物	80000
唐辉	人物	15000
唐书安	山水	5000
童中焘	山水	30000
田黎明	高士 / 现代	60000 /120000
W		
王和平	花鸟	20000
王赞	人物	20000
王有政	人物	30000
王西京	人物	30000
王子武	人物	80000
王辅民	人物	10000
王孟奇	人物	40000
王明明	人物	100000
王迎春	人物	20000
王镛	山水	35000
王玉	山水	5000
王晓辉	写意 / 肖像	50000 / 100000
王犇	人物	5000
王志英	人物	5000
王涛	人物	30000
王有刚	花鸟	8000
王非	人物	5000
王颖生	人物	10000
王东声	山水	8000
王彦萍	山水	20000
王赫赫	人物	8000
王镝	人物	10000
王彤	工笔/花鸟	30000
王煜	人物	3000
王盛华	花鸟	8000
王首麟	人物	10000
伍小东	花鸟	6000
武艺	小品/创作	10000/40000
吴冠南	花鸟	20000
吴山明	人物	30000
吴悦石	山水/人物	120000
吴冠中	彩墨	150000
吴守明	山水	15000
吴庆林	山水	10000
吴湘云	花鸟	8000
吴香洲	山水	5000
尉晓榕	人物	40000
魏广君	山水	20000
汪为新	书法/绘画	2000/13000
X		
徐乐乐	人物	60000
徐光聚	山水	8000
徐冬青	工笔	8000
徐钢	山水	5000
许宏泉	山水	6000
许俊	山水	20000
邢庆仁	人物	10000
谢冰毅	山水	15000
薛亮	山水	20000
谢海	水墨	8000
夏荷生	花鸟	6000
徐子桥	花鸟	3000
Y		
乙庄	花鸟	6000
杨珺	人物	8000
杨春华	人物	20000
杨力舟	人物	20000
杨力江	山水	6000
杨振熙	山水	6000
杨培江	水墨/油画	8000/15000
杨之光	人物	30000
杨彦	山水	15000
杨明义	水墨	15000
杨海棠	山水	5000
杨中良	山水/花鸟	20000
一壶	山水/书法	2500/15000
姚鸣京	山水	70000
姚震西	花鸟	15000
于愚公	山水	10000

画家	画种	画价（元/平方尺）
于文江	人物	40000
于水	人物	15000
喻继高	工笔	40000
喻慧	花鸟	20000
尹海龙	花鸟/篆刻	4000/8000
Z		
张立辰	花鸟	50000
张桂铭	花鸟	20000
张伟民	花鸟	20000
张江舟	人物	80000
张望	人物	10000
张子康	山水	20000
张志民	山水	20000
张捷	山水	25000
张立柱	人物	20000
张修竹	山水	10000
张继刚	花鸟	30000
张培成	人物	10000
张培元	篆刻/书法/小楷	8000/5000/18000
张友宪	人物	15000
张公者	花鸟	10000
张谷旻	山水	25000
张伟平	山水	10000
张见	工笔	80000
张鉴	花鸟	8000
张兴国	人物	5000
张宝松	人物	6000
张建京	山水	5000
张相三	花鸟 / 人物	4000 / 6000
张海良	山水	5000
张旭光	书法	10000
张玮	花鸟	3000
张福朋	书法	1000
章耀	山水	5000
周华君	花鸟	8000
周韶华	山水	20000
周逢俊	山水	8000
周亚鸣	花鸟 / 山水	10000
周京新	人物	40000
周素莲	山水	3000
赵跃鹏	花鸟	10000
赵梅生	花鸟	20000
赵亭人	山水	8000
赵俊生	人物	20000
赵振川	山水	15000
赵绪成	写意	15000
赵卫	山水	20000
赵少俨	花鸟	5000
曾宓	山水	70000
曾三凯	山水	10000
邹本洪	山水	8000
朱道平	山水	15000
朱培尔	山水	5000
朱振庚	彩墨	40000
朱新建	人物	15000
朱豹卿	花鸟	10000
朱雅梅	山水	10000
郑力	山水	40000
卓鹤君	山水	30000

注：以上行情来自画廊、拍卖及其他相关媒体，
如有变化或不实，请通知《品鉴》。
电话：010-64727770

2012.5

尹海龙作品 书法 2011年

王晓辉作品　人物　34X45cm　2011年

北京市朝阳区高碑店古典家具街
177号品逸文化
www.pinyiwenhua.com
Tel:010-64727770
Zip:100022
E-mail: pinyiwh@126.com